H.M.S
HIDDEN MODELS AND SCULPTORS

幻想模型世界
TRIBUTE to YASUSHI NIRASAWA

U0050508

幻想模型世界
TRIBUTE to YASUSHI NIRASAWA

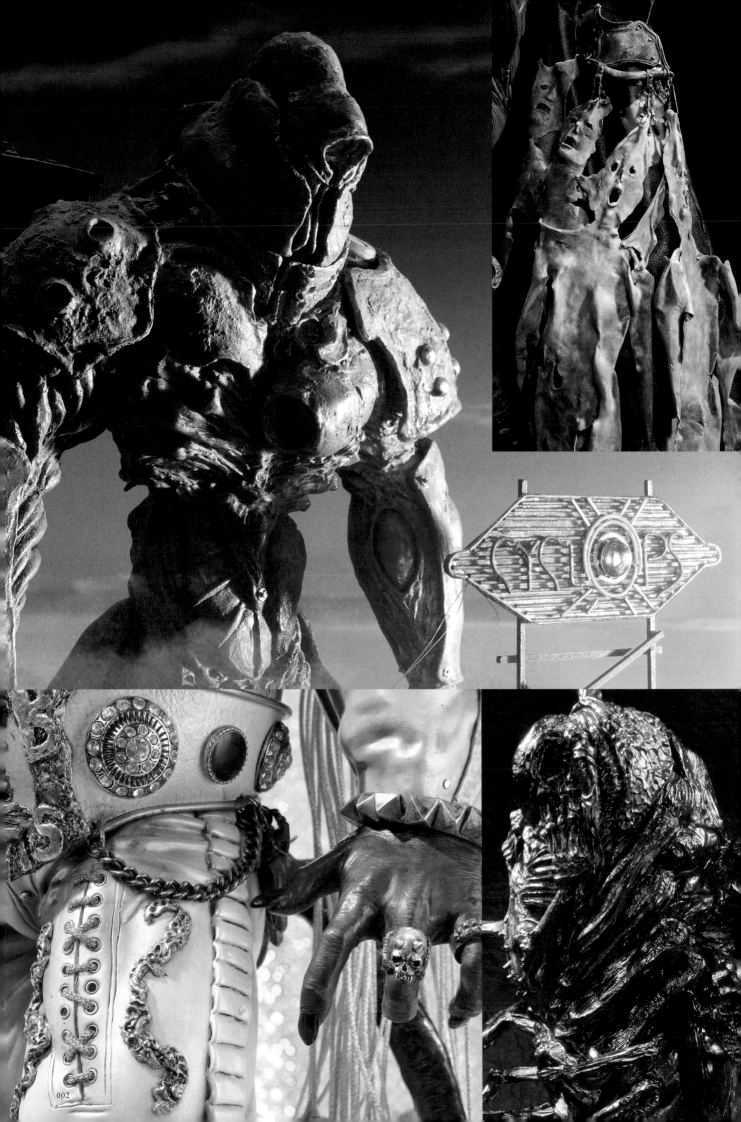

002

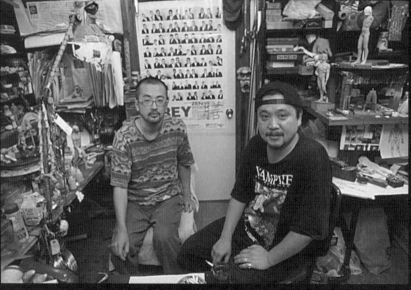

韋澤靖和友人竹谷隆之（左）拍攝於竹谷隆之的工坊（照片出自1999年S.M.H. vol.15）

韋澤靖（YASUSHI NIRASAWA）

　　1963年8月26日生於新潟縣，因為要赴專業學校就學而來到東京。畢業後成為自由插畫家，曾擔任插畫家兼造型師小林誠的助手，在這之後他開始獨立接案，涉獵範圍廣泛，包括雜誌插畫、遊戲角色設計、「月刊Hobby JAPAN」等原創模型製作，還曾在雨宮慶太導演的作品擔任電影製作人員，並且曾出版許多作品集和畫冊。他還曾在平成假面騎士系列中，負責設計『假面騎士劍』的不死者、『假面騎士KABUTO』的異蟲，還有『假面騎士電王』的桃太洛斯等異魔神，奠定了其生物設計師的地位。除了原創設計，他還以『惡魔人』、『無敵鐵金剛』、『超人力霸王』等為主題，改造成散發韋澤靖獨特風格的插畫或造型物，並且受到大家的喜愛，而他為電影『哥吉拉最後戰役』設計的蓋剛，強烈展現了韋澤靖的風格，更是贏得大眾的一致好評。2016年2月2日逝世，享年54歲。

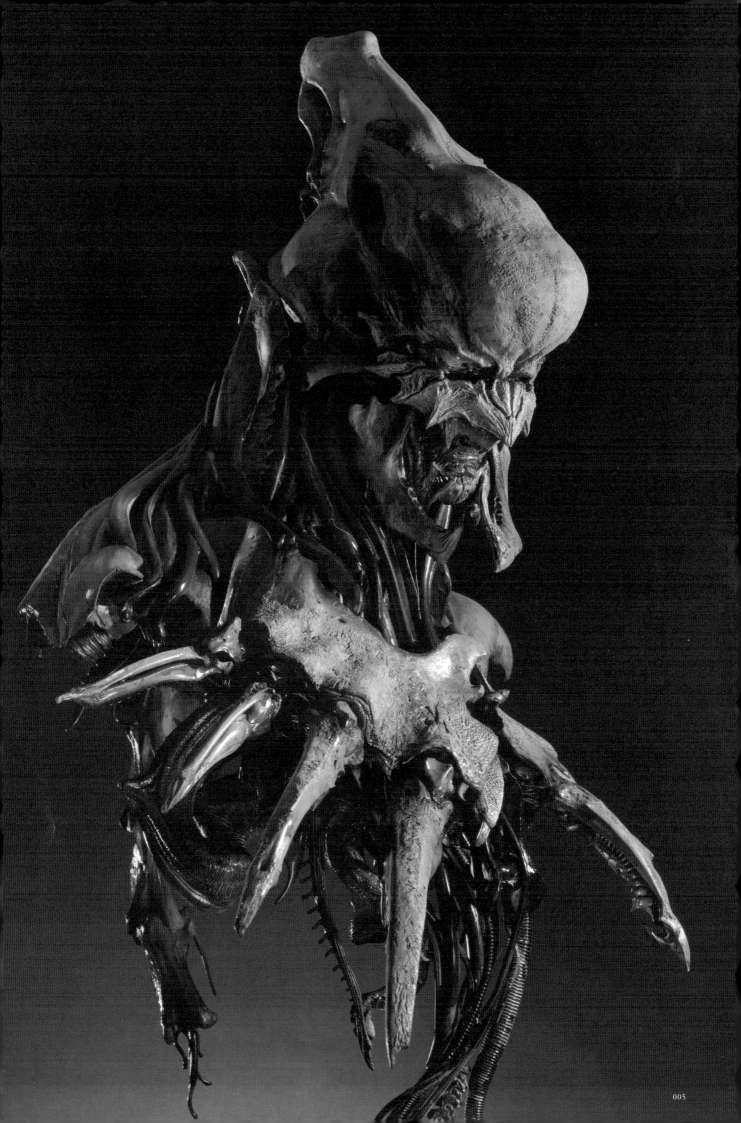

PHANCURE

scratsch build PHANCURE BUST SCULPTURE modeled&described by Takayuki TAKEYA

　菲澤靖的漫畫『PHANTOM CORE』以仿生學和基因工程極為先進的世界為故事背景，描繪了一群對抗暴走的生物兵器或來自異世界的入侵者。主角PHANCURE雖然長相外貌猶如異形，但是與同伴之間逗趣的對話和愛喝酒的個性，完全凝聚了菲澤靖作品的魅力，成了受到大家喜愛的角色。

　這次展示的胸像主題為擁有如此獨特風格的PHANCURE，並且由菲澤靖的摯友，亦是現今最具代表性的造型師之一，竹谷隆之製作。創作發想源自2016年4月舉辦「菲澤靖紀念會」時，發給與會者追悼手冊上的刊登作品，透過這次的致敬企劃，由竹谷隆之親自大幅改造，並且在本刊第一次向大眾展示。竹谷隆之相當了解菲澤靖和其創作的作品，也製作過比任何人還要多的PHANCURE，由他製作這個受人喜愛的異形造型，當成獻給所有菲澤迷的紀念之作。

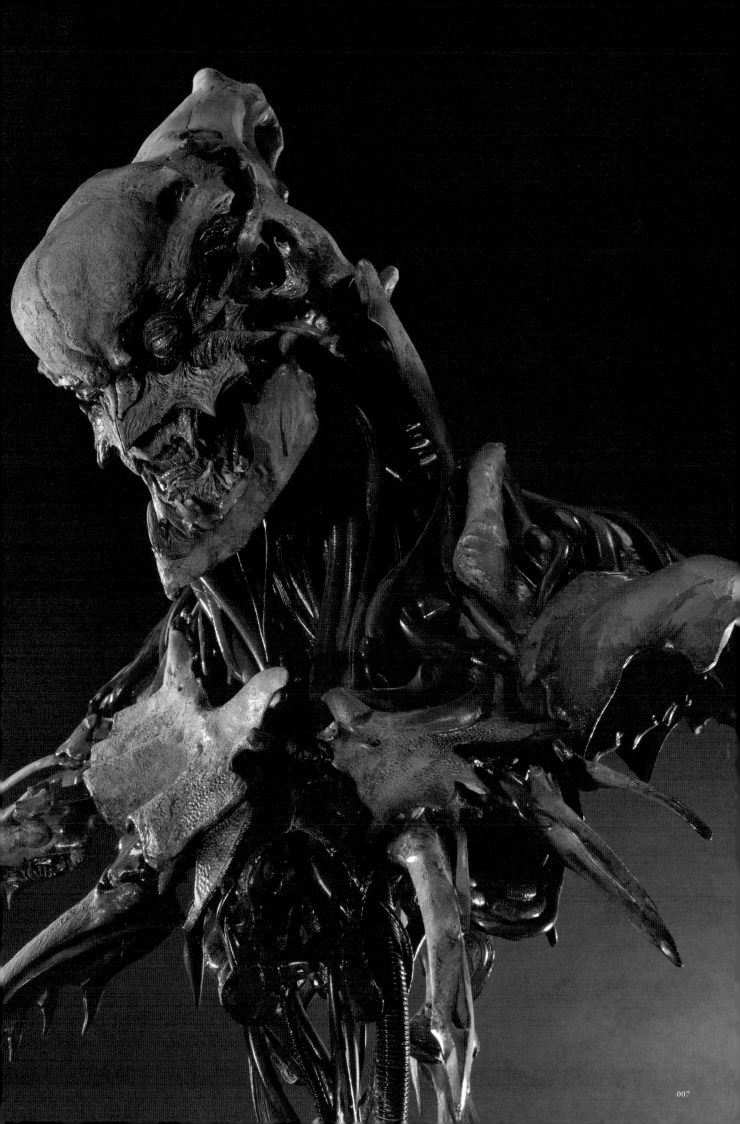

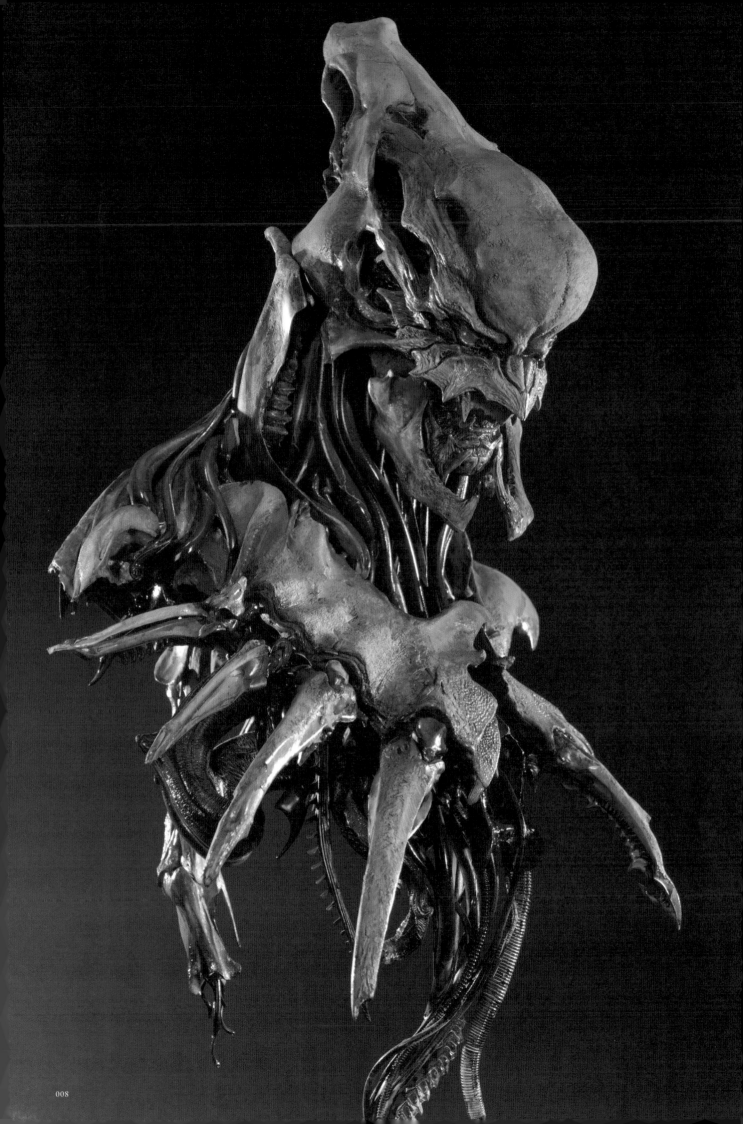

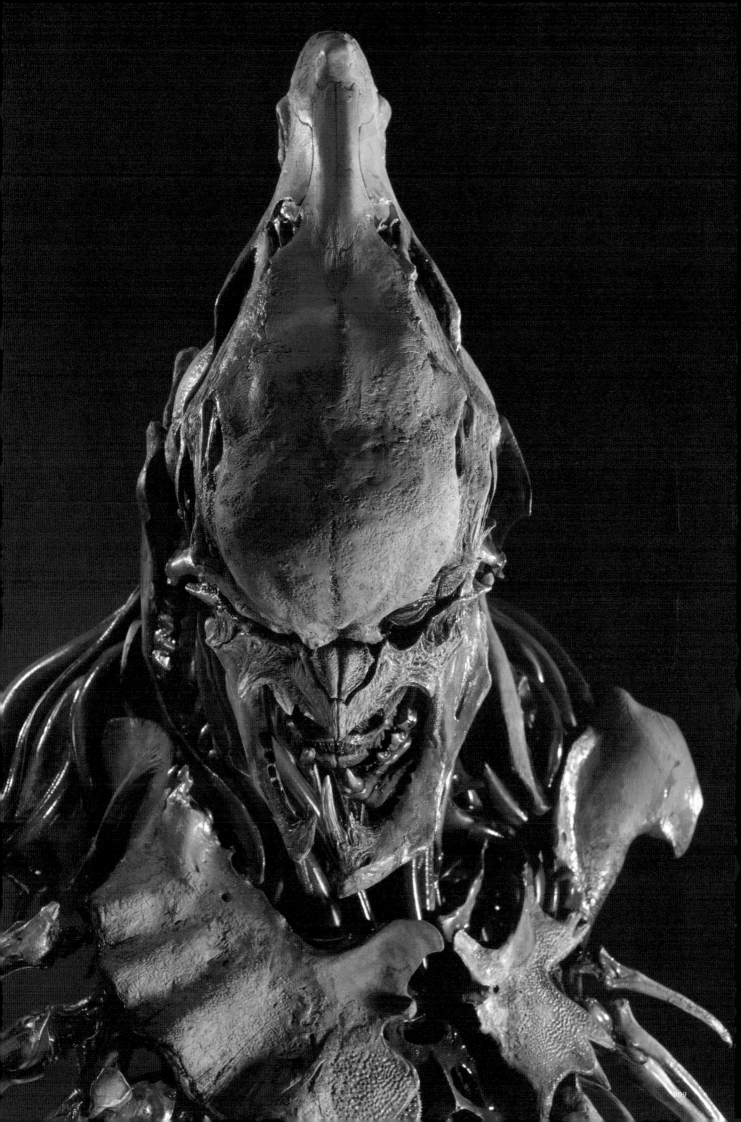

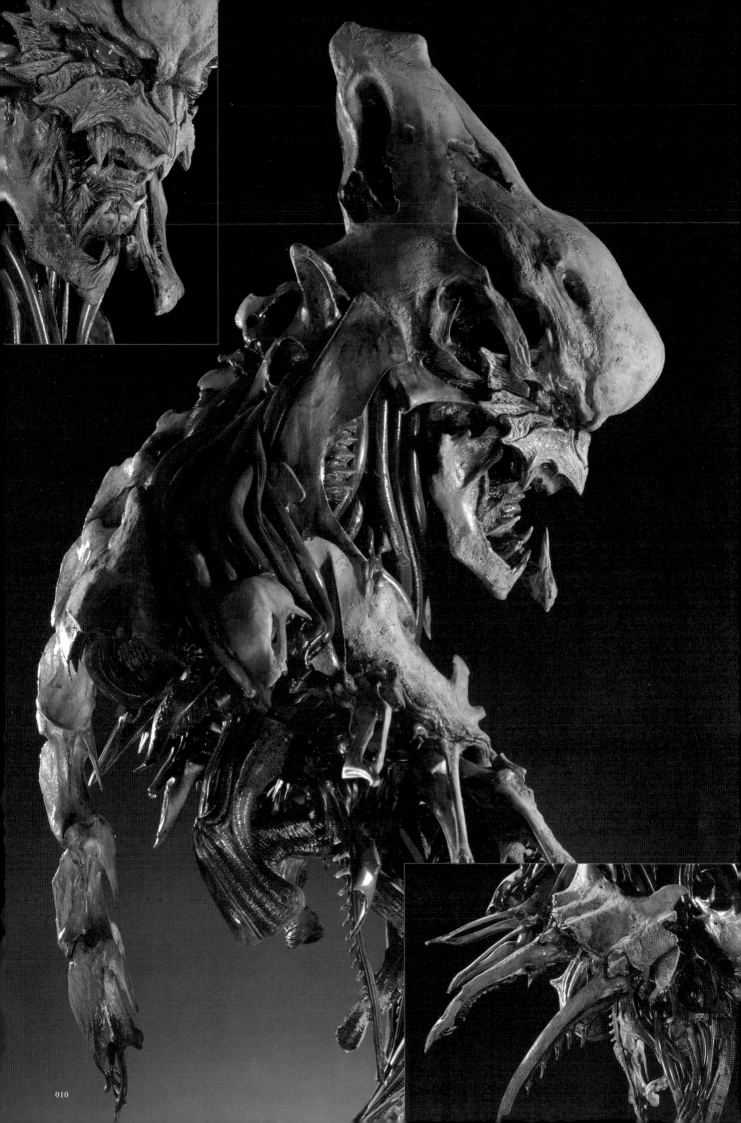

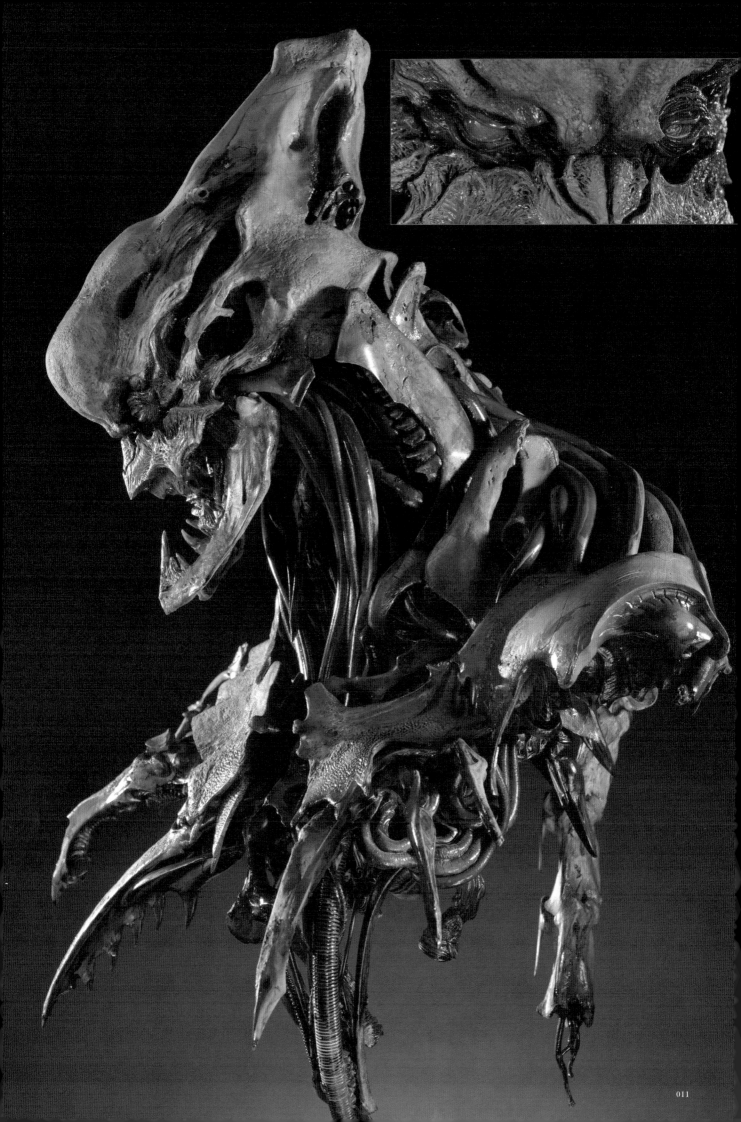

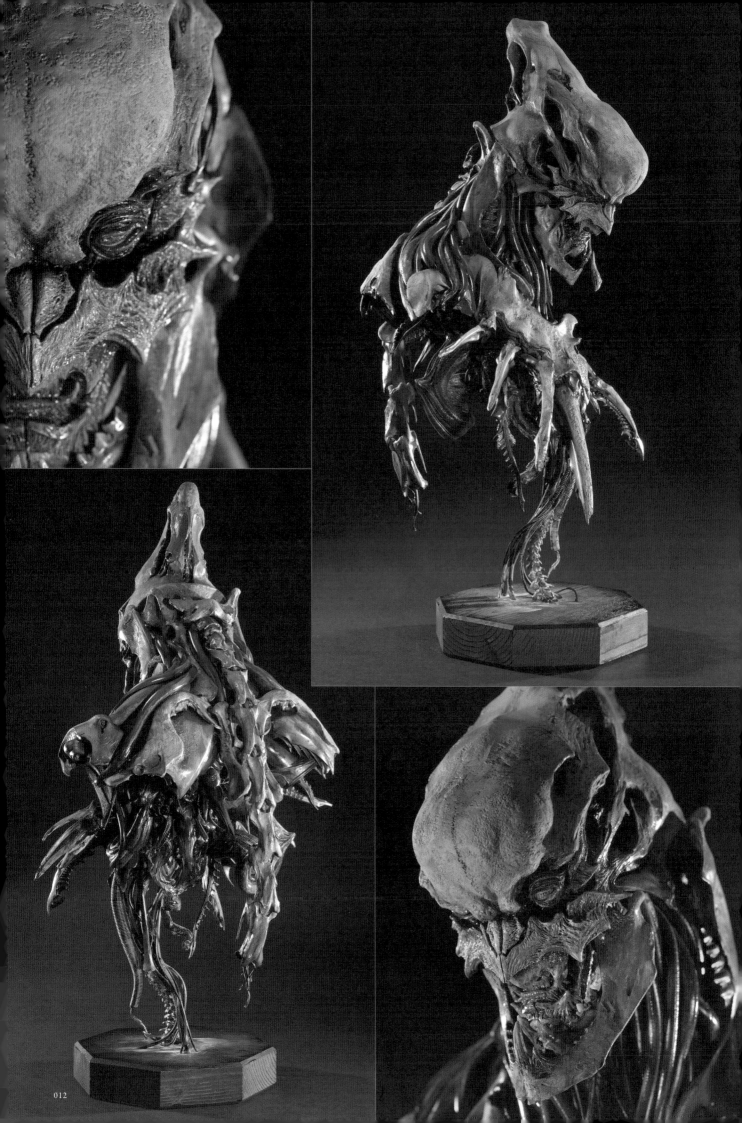

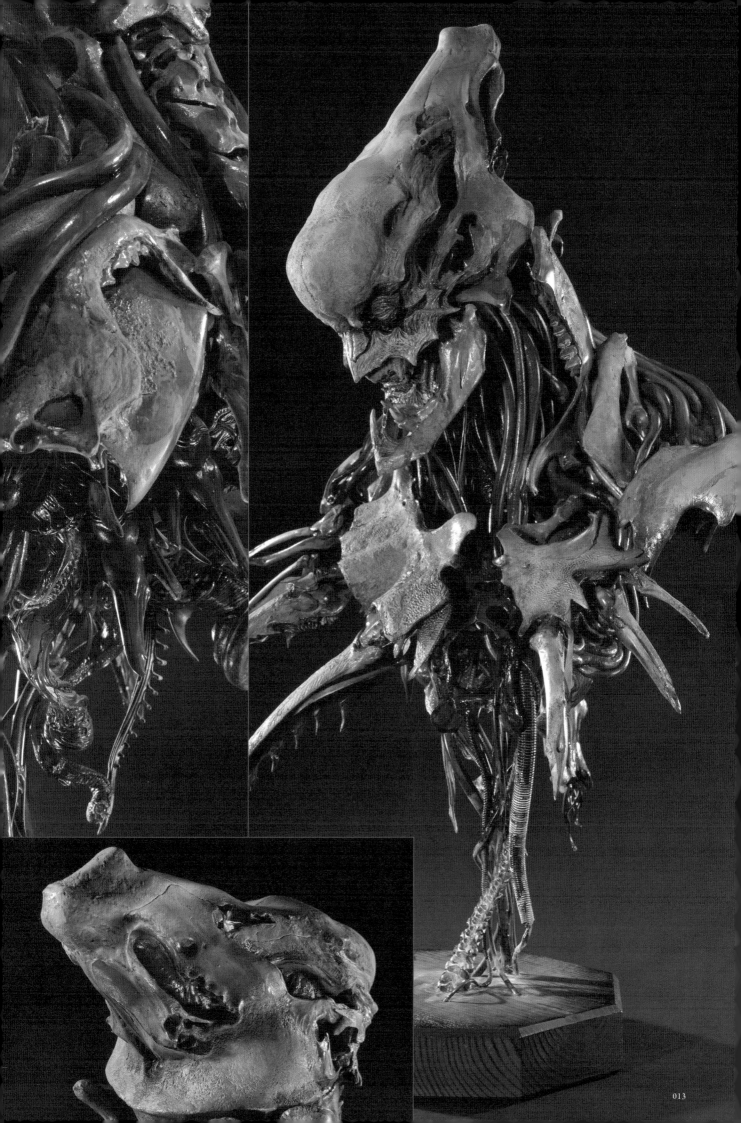

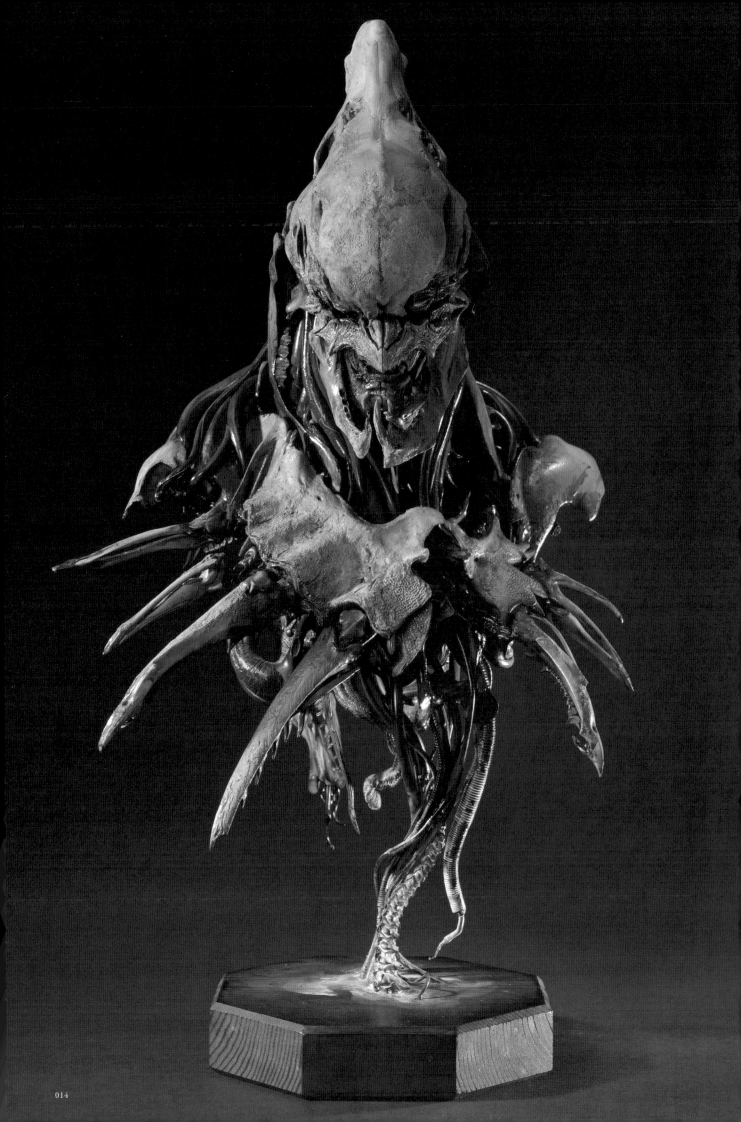

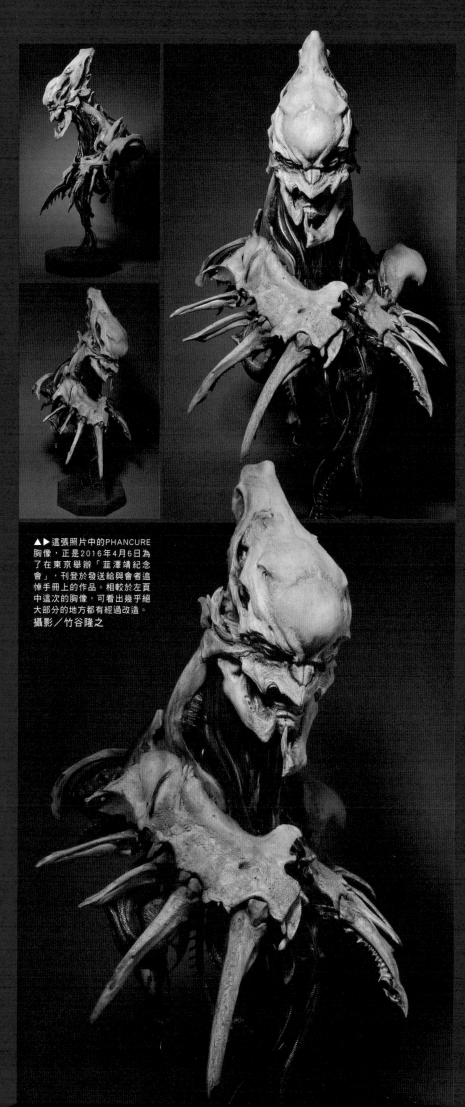

▲▶這張照片中的PHANCURE
胸像，正是2016年4月6日為
了在東京舉辦「韮澤靖紀念
會」，刊登於發送給與會者追
悼手冊上的作品。相較於左頁
中這次的胸像，可看出幾乎絕
大部分的地方都有經過改造。
攝影／竹谷隆之

對我而言人生至今遭遇過最沉重又
最深刻的失落感，莫過於韮澤靖的離
世。不過他的概念設計和品味不但未
曾隨著歲月的流逝消失，反倒更加燦
爛閃耀。最重要的是，我很榮幸能參
與他這段由描繪、創作和飲酒交織的
人生。

創作這個作品的最初動機是為了刊
登在「韮澤靖紀念會」的小冊子，那
時或許是因為韮澤靖才剛不久人世，
我所做的PHANCURE表情盡顯哀傷，
一點也不像原本的角色個性，呈現截
然不同的樣子！我至今已做過無數次
PHANCURE的造型，但這次卻落入無
限迴圈的創作瓶頸，不禁讓我想起了
民謠「神田川」的歌詞：總是一點也
不相似。而且明明是全新創作的
PHANCURE，我在最後階段讓雨宮慶
太看了之後，他的反應卻是：「竹
谷，這是你之前的作品吧？蛤？不是
嗎？真的假的？騙我的吧！」但是，
為了透過這次的機會，突破之前不盡
人意之處，決定在作業時讓臉部表情
或形狀接近原本的設計。右眼、鼻
尖、顴骨、嘴巴、下顎、額骨、後
腦、脖子、斜方肌、色調等著眼的地
方相當多！然而即便如此，我覺得乍
見之下的造型和之前所差無幾。問題
還是出在表情，韮澤靖所描繪的
PHANCURE雖然缺乏人類情感的表
情，卻能以造型表現出符合樂觀台詞
和討人喜愛的異形，我想往後仍要持
續努力以達到這個境界。

不過韮澤啊……，你每次描繪的形
狀都不一樣，讓我很困擾耶！甚
麼？？你說「想辦法依照繪圖做成造
型是我的工作？」啊，原來不是韮澤
在說話，是我自己的心聲嗎？

使用的材料有環氧樹脂以及樹脂零
件，脖子和肩膀等使用圓條狀的壓縮
海綿，頭顱的部分為鹿的顱骨，脖子
為鹿的下顎骨，類似脊椎的地方為鴕
鳥的頸椎，胸前裝甲部分為鱉殼和狗
的下顎骨，背後有海豹的腰骨……
等，還使用金屬線，右眼使用玻璃
珠，底座為木製台座。

竹谷隆之（TAKAYUKI TAKAYA）
造型師。除了製作許多代表「S.I.C」系
列和「竹谷式自在置物」等的HQ人物模
型、玩具商品原型之外，還活躍於『假
面騎士DRIVE』的生物設計和『正宗哥吉
拉』雛型製作等影像作品的領域。而且
最近還推出版了自己第一本數位繪本『怪
森之守』。目前在月刊Hobby JAPAN連
載了自己兒時的回憶錄『出身漁夫（獵
人）世家卻未繼承家業』，敘述了自幼
時培養出自己在造型製作時不可或缺的
觀察力。

這裡刊登的4件作品，是1992年收錄在本社發行的菲澤靖立體作品集「CREATURE CORE」中，由竹谷隆之製作的造型。其實這已是30年前的作品，不過近年為了活動曾經過修復，而我們很幸運地可以拍下這些作品的照片。儘管是為了當時作品集而製作的造型，但是有些作品在書中僅刊登一張照片，這次透過重新拍攝，而能夠仔細端詳完整的面貌。此外，大家還能搭配竹谷隆之的敘述，回顧這些作品的點點滴滴，感受過往的輝煌。

全自製模型
人物壁掛1
製作與撰文／竹谷隆之

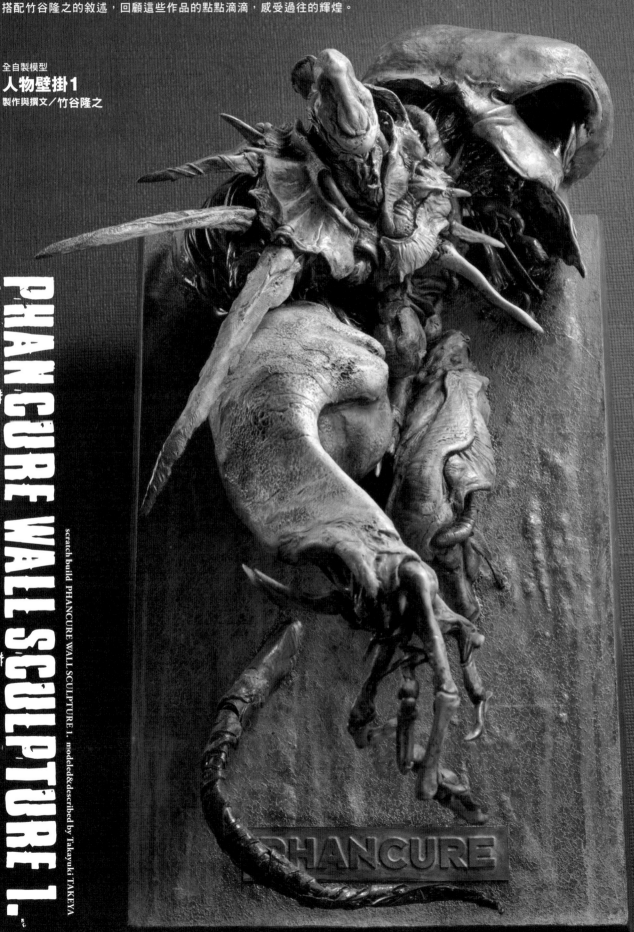

PHANCURE WALL SCULPTURE 1.

scratch build PHANCURE WALL SCULPTURE 1. modeled&described by Takayuki TAKEYA

PHANCURE

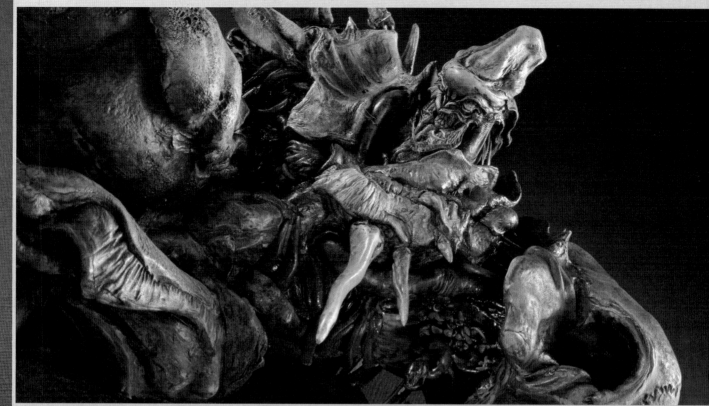

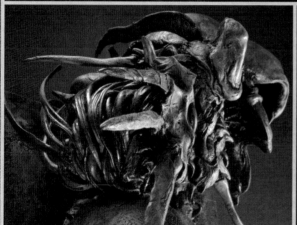

　　在將近30年前，為了出版韮澤靖第一本原創作品集
「CREATURE CORE」，大家都開心經歷了一段齊心合作
的美好時光。這是第一個製作的壁掛型PHANCURE。我當
時認為PHANCURE前臂的設計很有特色又很棒，想要做成
突顯此處的結構，不過卻設計成「鏡頭不知該從哪個角度
切入拍攝」的姿勢。因為這樣一來不就看不到臉了嗎？當
時的我或許仗著年輕氣盛，覺得「看不到臉，但可以看出
輪廓不就好了」，即便如此，時至今日我認為會有更恰當
的製作方法。

　　我記得材質使用了石粉黏土和環氧樹脂，而手臂體積較
大的核心部分則使用了保麗龍。

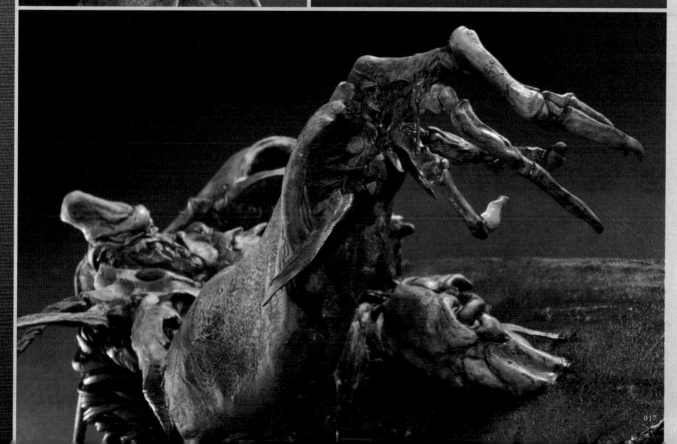

PHANCURE WALL SCULPTURE 2.

scratch build
PHANCURE WALL SCULPTURE 2.
modeled&described by Takayuki TAKEYA

全自製模型
人物壁掛2
製作與撰文／竹谷隆之

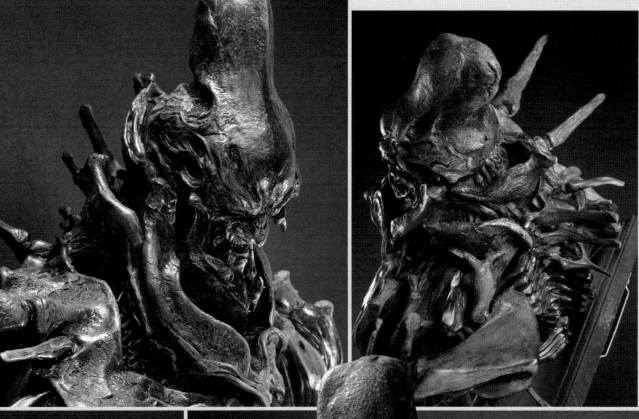

一開始製作的PHANCURE因為看不到臉，所以想重新製作，而呈現這樣的造型。結果這次因為過度自我解讀，反倒做得不像！但是卻刊登在「CREATURE CORE」的扉頁。沿用的部分包括海豹的臂骨和肋骨，還有恐龍骨塑膠模型的尾巴。

這個作品的臉也有稍微改造，但是乍看之下看不出來有何不同。

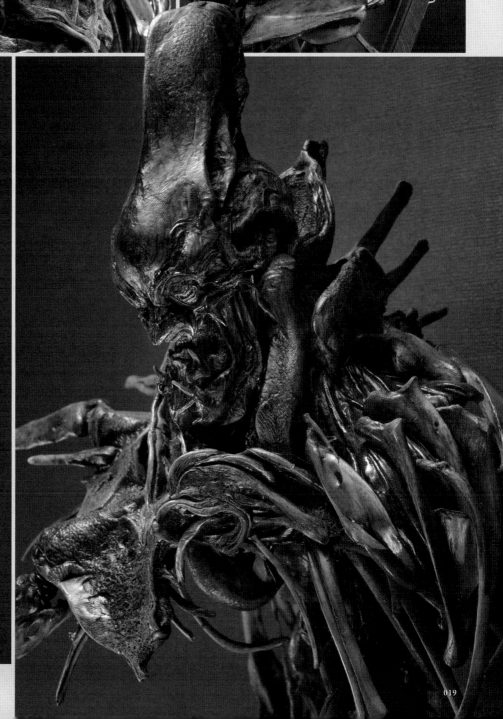

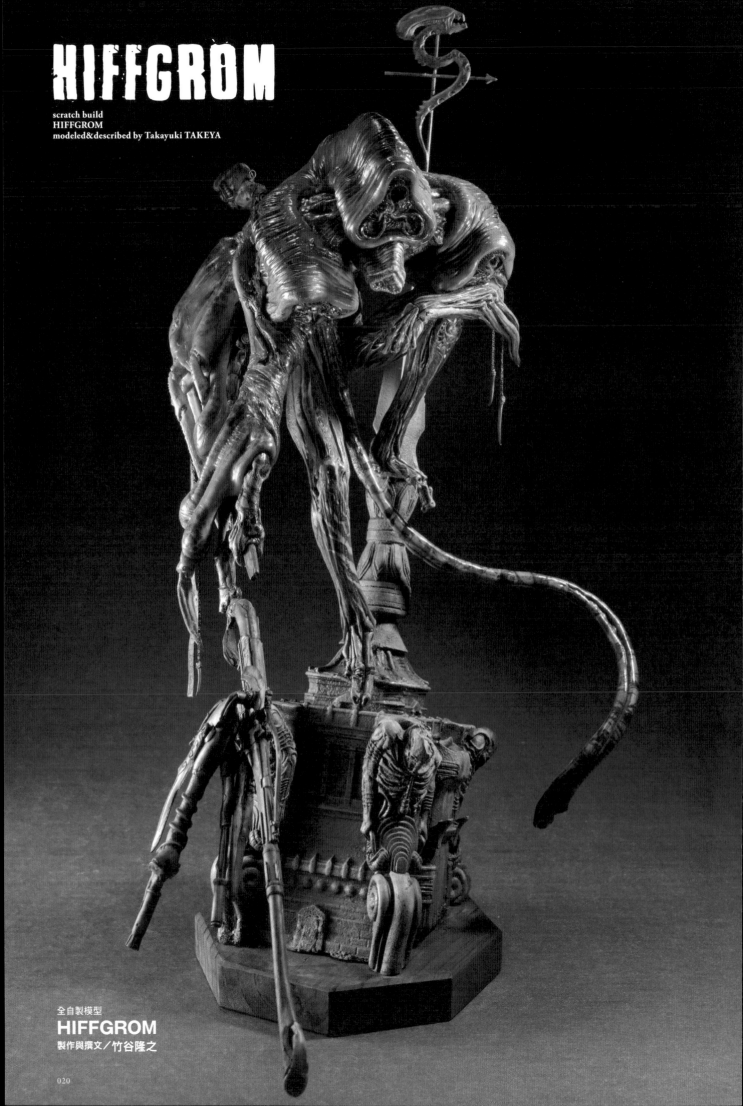

HIFFGROM

scratch build
HIFFGROM
modeled&described by Takayuki TAKEYA

全自製模型
HIFFGROM
製作與撰文／竹谷隆之

　這是在『PHANTOM CORE』登場的角色，為魔界賞金獵人BASCKHA的一員，其背後和手臂纏繞著褶襉狀共生生物，他會利用這個生物的能力操控雷擊。身上疑似頭部的位置有3隻眼睛，似乎是利用眼睛聚焦雷擊目標。

　這也是為了「CREATURE CORE」製作的造型，人體的部分和尾巴使用環氧樹脂，表面覆蓋的生物結構則用軟陶土（Sculpey美國土）製成。我當時還承接了外星人太空騎師最後階段的修飾作業，而將其複製零件沿用在建築物的四個角落。這件作品完成後也經過了將近30年之久，沿用的蟹螯都有些殘破，因此趁這次好好修復一番。

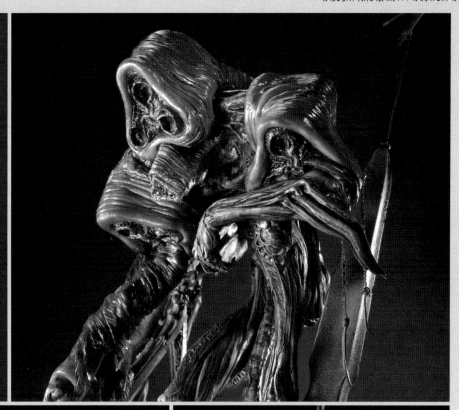

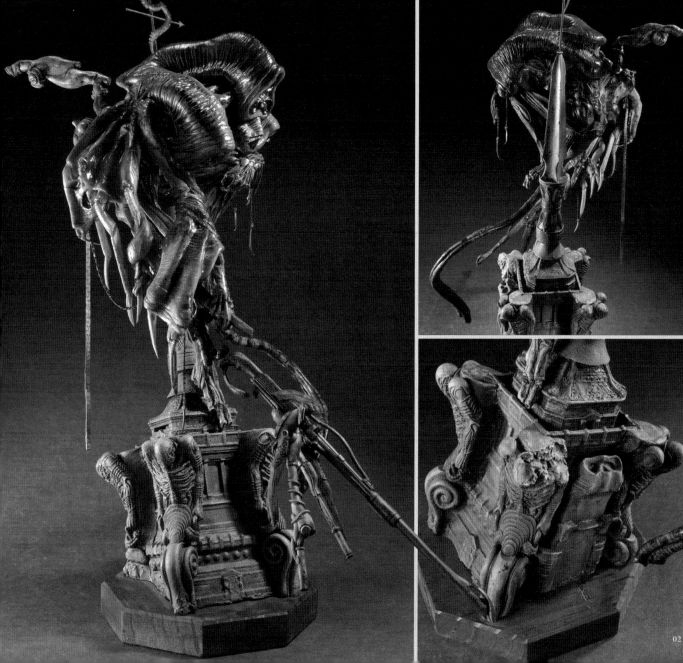

scratch build
EDO BLACKSHRIMP
modeled&described by Takayuki TAKEYA

EDO BLACKSHRIMP

全自製模型
EDO BLACKSHRIMP
製作與撰文／竹谷隆之

　這也是為了「CREATURE CORE」製作的造型。當時，電影「無底洞」中潛水浮GK套件的原型，由株式會社BEAGLE的川田秀明負責製作，而我接到的委託只有頭盔中艾德‧哈里斯的臉部製作。由於我為了做出類似演員的臉部已筋疲力竭，而請工作夥伴高橋雅人製作這件作品，我僅負責作品的最後修飾。不過因為我手邊有這件作品的複製品，也有『骷髏戰士』雛型的複製品，所以我將兩者結合後發現非常適合這個角色，韮澤靖也表示「這不就成了W.C.S隊員的樣子！」，所以將兩者結合改造而成。

　而滾落在角色腳邊的「羅伊爺頭顱」則沿用「金久爺」的頭部複製品，這原本是為了當時原創企劃「漁夫的角度」的創作，但是未用於原本的企劃，而先用於這件作品，敬友情！

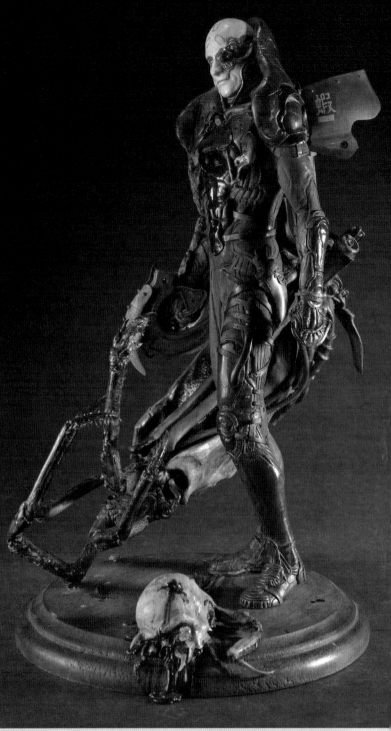

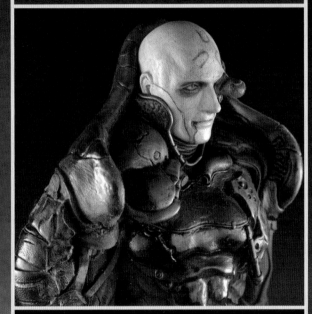

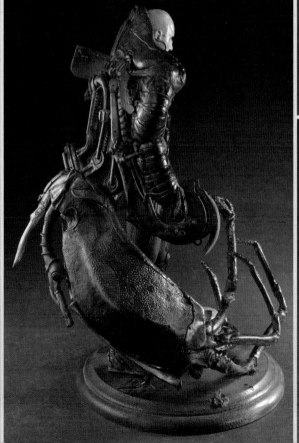

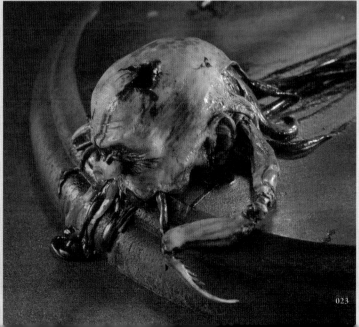

BAR CYCLOPS

scratch build BAR CYCLOPS modeled by Takashi YAMAWAKI

　酒館是韮澤靖和許多好友共度時光的場所，在他的漫畫作品『PHANTOM CORE』更是故事中不可欠缺的重要場景之一。這個酒館龍蛇混雜、奇人異士匯聚，是嗜酒如命的PHANCURE等人休憩之所，有時也會出現戰鬥的場面。

　對曾是酒保的怪獸GK套件原型師山脇隆來說，酒館是極佳的創作主題。這次在這個酒館中，透過山脇隆獨特精緻的造型手法，將韮澤靖曾製作過的「BAR CYCLOPS」，立體呈現出袖珍創作者的風格。

BAR CYCLOPS from PHANTOM CORE

　這是酒館老闆哈德湯姆・田中在靠近首都蓋爾瑪爾納的賽亞斯新開的店面，雖然可輕易賒帳飲酒，但是老闆討債時也不手軟。酒館特意開在名為「BAR CYCLOPS」的古代巨型機器人腳下，因為這個現在已無法活動的機器人，酒館常受到奇怪小鬼的攻擊。

全自製模型
BAR CYCLOPS
製作與撰文／山脇隆

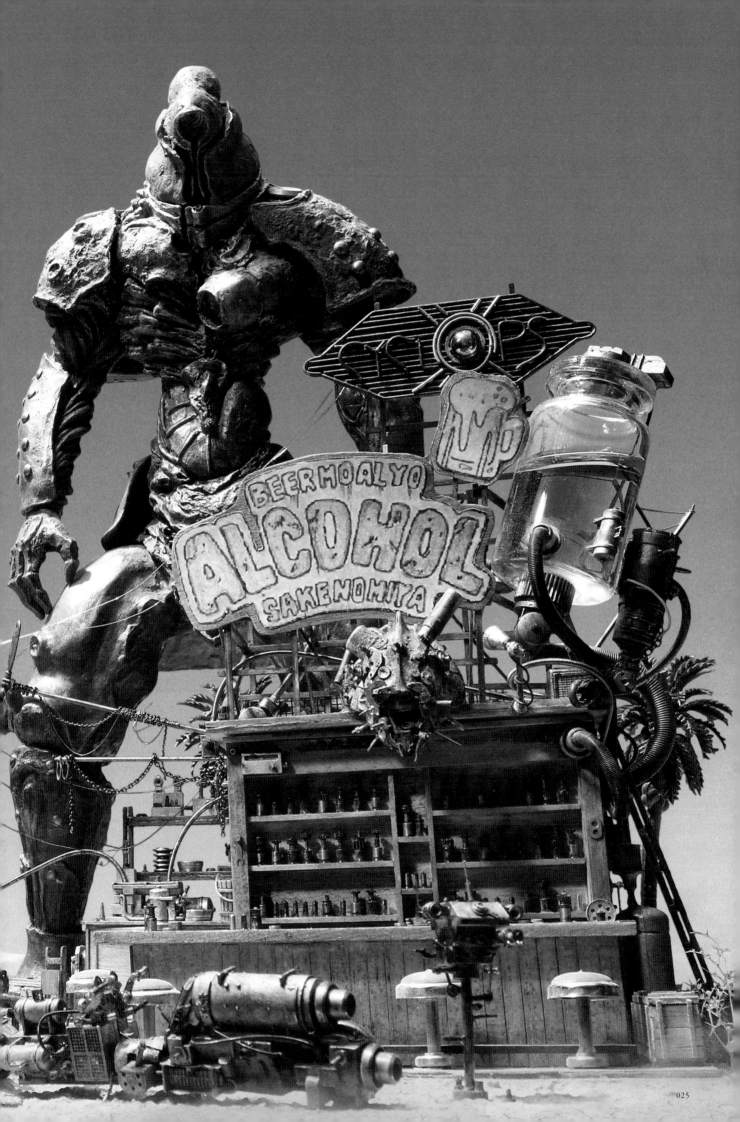

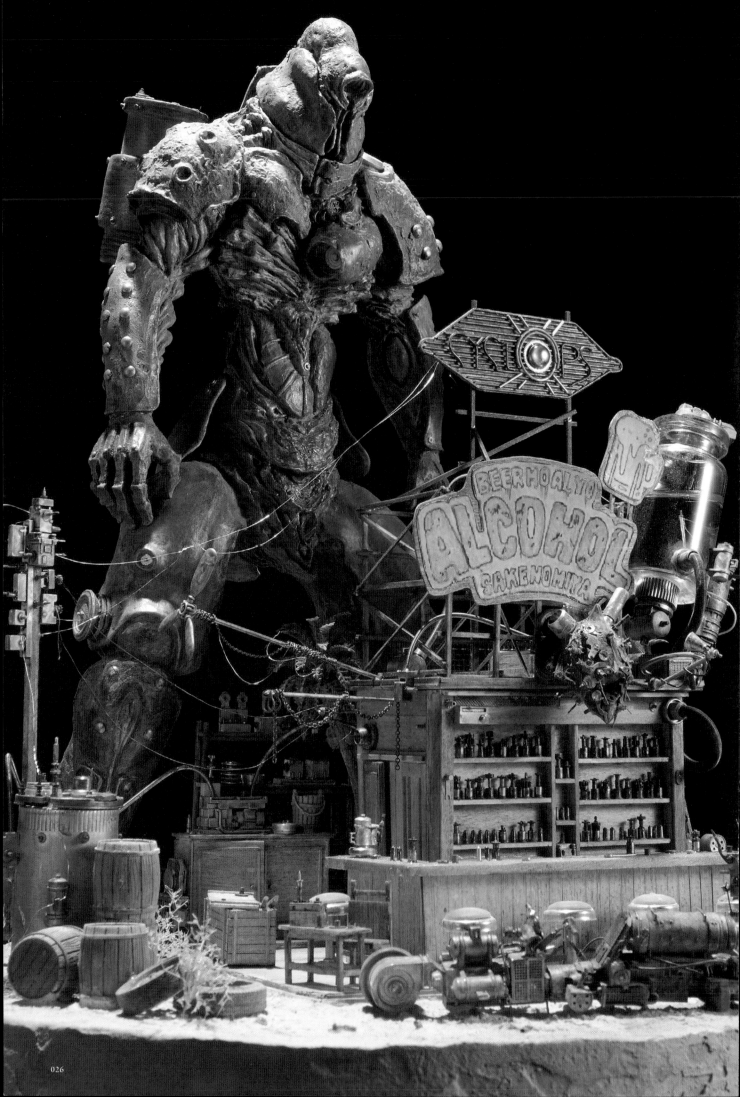

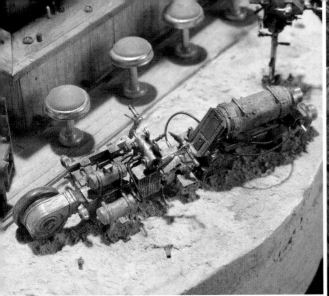

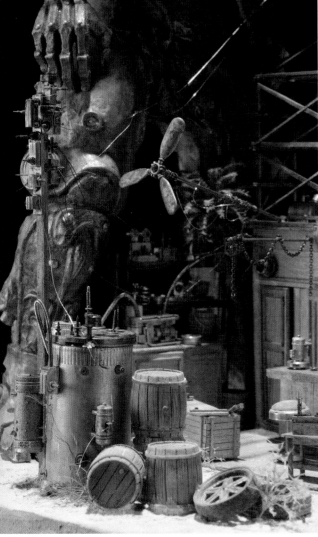

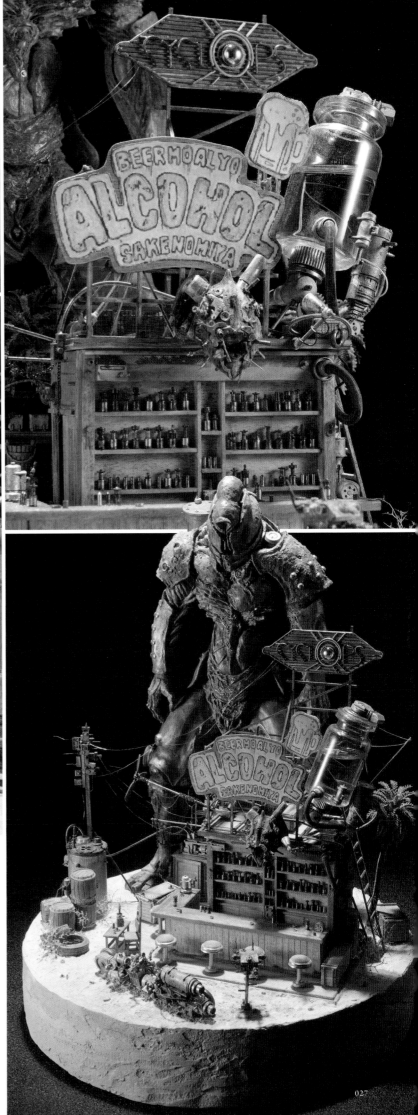

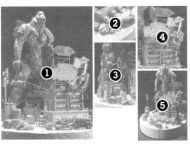

①參考原著漫畫的繪圖，在有巨人殘骸佇立的荒野，製作出經過獨白詮釋的酒館。

②「偽QUASIMODO」的摩托車呈現蒸氣龐克的造型，是由手錶零件和鐵道模型零件組成。

③發電機和酒桶，利用微妙的機器和日常用品的混搭演繹出異世界的空間。

④運用袖珍屋的技巧，用木材製作出吧檯和酒櫃。此外，招牌的玻璃瓶內還裝有真正的威士忌。

⑤作品全高約25cm，整個作品微縮在直徑約20cm的圓形底座上。

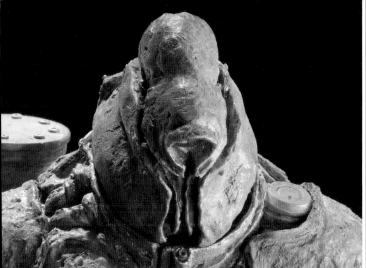

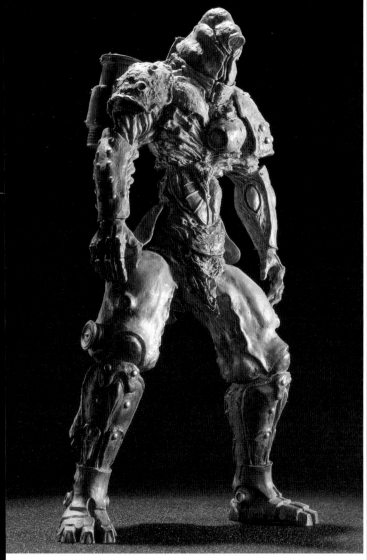

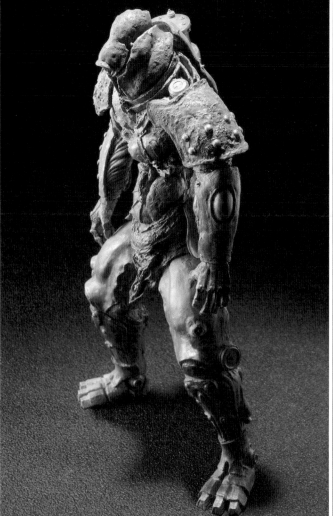

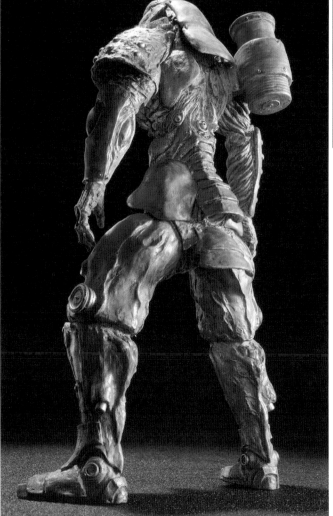

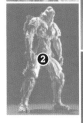

①將CYCLOPS當作背景仍難掩其
設計魅力,刻意製作成可拆卸的
零件,並未固定在底座。
②「CYCLOPS」的名稱或許來自
於有巨大開孔的頭部,詳細原因
不明。
③雖然是依照原著設計,但整體
的比例近似過去韮澤靖製作的
CYCLOPS。
④原著並沒有背後的設計,因此
為製作者的原創設計。

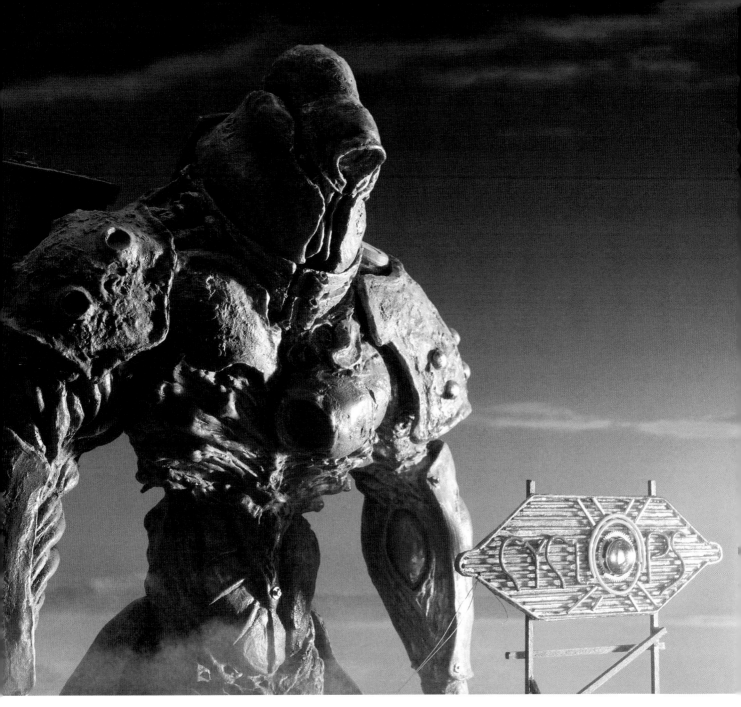

　我第一次在韮澤靖事務所看到這個微縮模型時，就產生了一個念頭，我想在這個酒館打工！希望自己有一天可以親手製作這個作品以表致敬。這次有幸受到「H.M.S.」的邀約，心想這一刻終於到來，便毫不猶豫地動手製作。

　我希望將大小做成可一直擺放在書桌的角落欣賞，而做成1/50的比例，將所有元素放在20cm × 20cm的底座內。

　我應該先從主視覺的吧檯著手，還是從CYCLOPS開始製作？倘若從自己躍躍欲試的地方開始，那就從巨型機器人動手吧！設計形象介於『CREATURE CORE』刊登的立體造型和插畫之間，除了添加自己的設計風格，也加入了韮澤靖在粗曠機械設計中帶有生物的感覺，整體造型設計成全高22cm的大小，讓人感覺『恰如其分』。造型線條並不銳利，主要希望以插畫設計中感受到的柔和線條來表現，所以選用一般使

用的黏土LaDoll（石粉黏土）來製作。這讓我不自覺回想起過去塑造蓋剛的作業。

　T's Facto發售「韮澤靖插畫版哥吉拉」的GK套件，成了我和韮澤靖認識的機緣。我記得之後還曾請他本人監修了2隻「蓋剛」模型。後來我們也曾一起合作過ACRO的KAIJU Remix系列，那真是一段愉快的美好時光。

　我一邊沉浸在我倆在阿佐谷暢飲的回憶，一邊製作酒館。設計中最具特色也引人注目的儲酒槽內，裝了「波摩12年威士忌」！製作中還不小心灑落，卻形成最佳的芳香效果，真是一件讓人感到幸福的作業。當成建築材料的檜木還浸泡在單一麥芽威士忌中，如今仍飄出淡淡的酒香。我想讓微縮模型帶有原創設計的感覺，而放置了全長僅5cm的摩托車。這是利用鐵道模型的金屬零件和手錶的精細零件組成。

摩托車名為「偽QUASIMODO」，旁邊還架設了一台宛如雷射照射器的裝置，並配置了一個微妙的發電機，雖然我想一直製作下去，奈何有作業時限。非常感謝這次的邀約，讓我度過一段幸福時光，也希望往後能有機會一邊暢飲，一邊慢慢改造作品。

山脇隆（TAKASHI YAMAWAKI）

負責GK套件廠商「T's Facto」的營運，除了GK套件，身為怪獸原型師，也製作許多模型廠商的商業原型。另外，他也積極從事創作活動，不但會結合袖珍房屋和生物造型，發表充滿獨特世界觀的原創作品，還會定期舉辦個展。

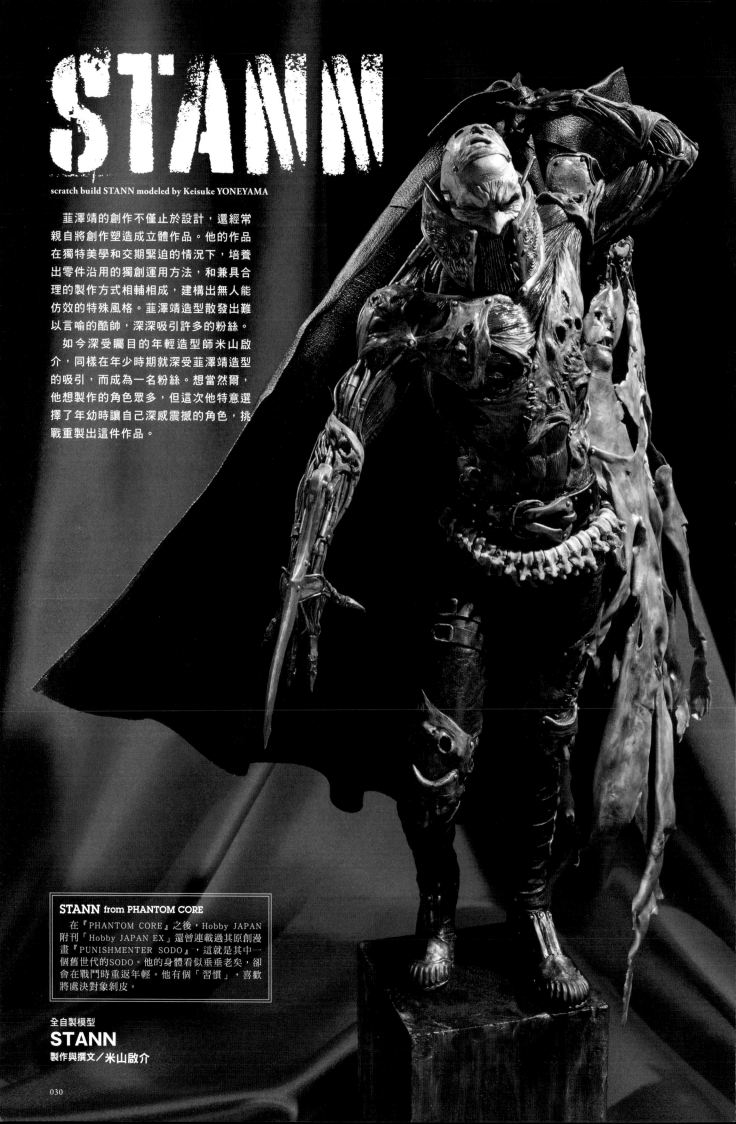

STANN

scratch build STANN modeled by Keisuke YONEYAMA

韮澤靖的創作不僅止於設計，還經常親自將創作塑造成立體作品。他的作品在獨特美學和交期緊迫的情況下，培養出零件沿用的獨創運用方法，和兼具合理的製作方式相輔相成，建構出無人能仿效的特殊風格。韮澤靖造型散發出難以言喻的酷帥，深深吸引許多的粉絲。

如今深受矚目的年輕造型師米山啟介，同樣在年少時期就深受韮澤靖造型的吸引，而成為一名粉絲。想當然爾，他想製作的角色眾多，但這次他特意選擇了年幼時讓自己深感震撼的角色，挑戰重製出這件作品。

STANN from PHANTOM CORE

在『PHANTOM CORE』之後，Hobby JAPAN附刊「Hobby JAPAN EX」還曾連載過其原創漫畫『PUNISHMENTER SODO』，這就是其中一個舊世代的SODO。他的身體看似垂垂老矣，卻會在戰鬥時重返年輕。他有個「習慣」，喜歡將處決對象剝皮。

全自製模型
STANN
製作與撰文／米山啟介

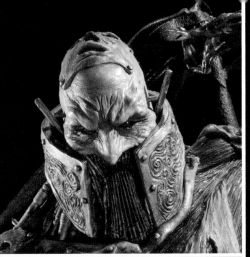

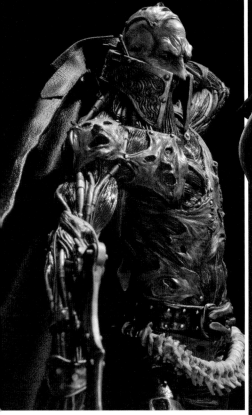

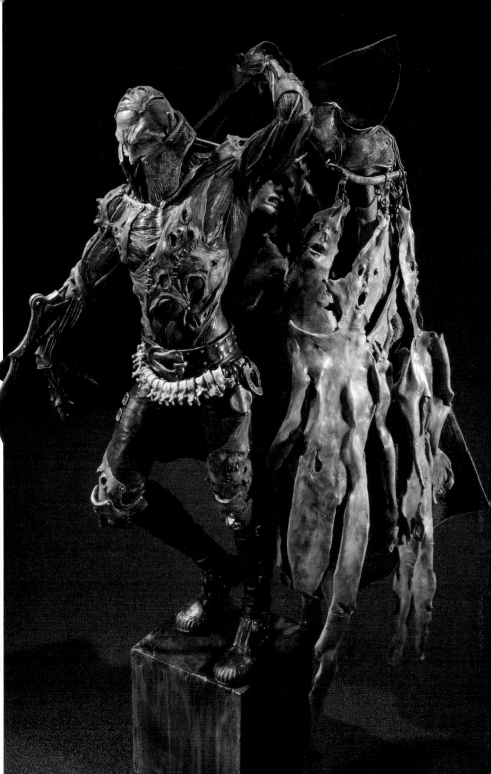

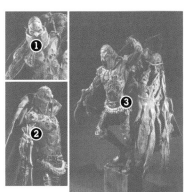

①②從眾多角色中選擇了STANN，是因為我還是小學生時，他帶給我強烈的震撼，讓我一直很想擁有這個人物模型。
③原本打算塑造成不同的姿勢，最後為了表達致敬之意，依舊選擇和原版相同的姿勢。
④原先想依照韋澤靖版用皮革纏繞成皮革褲，但是這次為了著重細節重現，決定用軟陶土和環氧樹脂塑造。

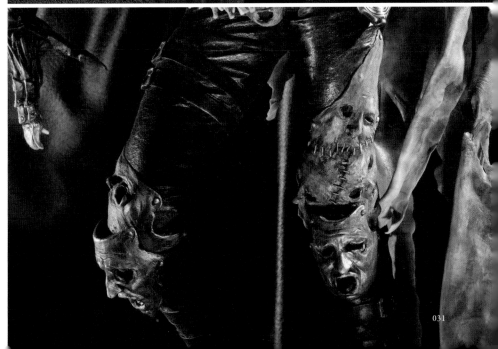

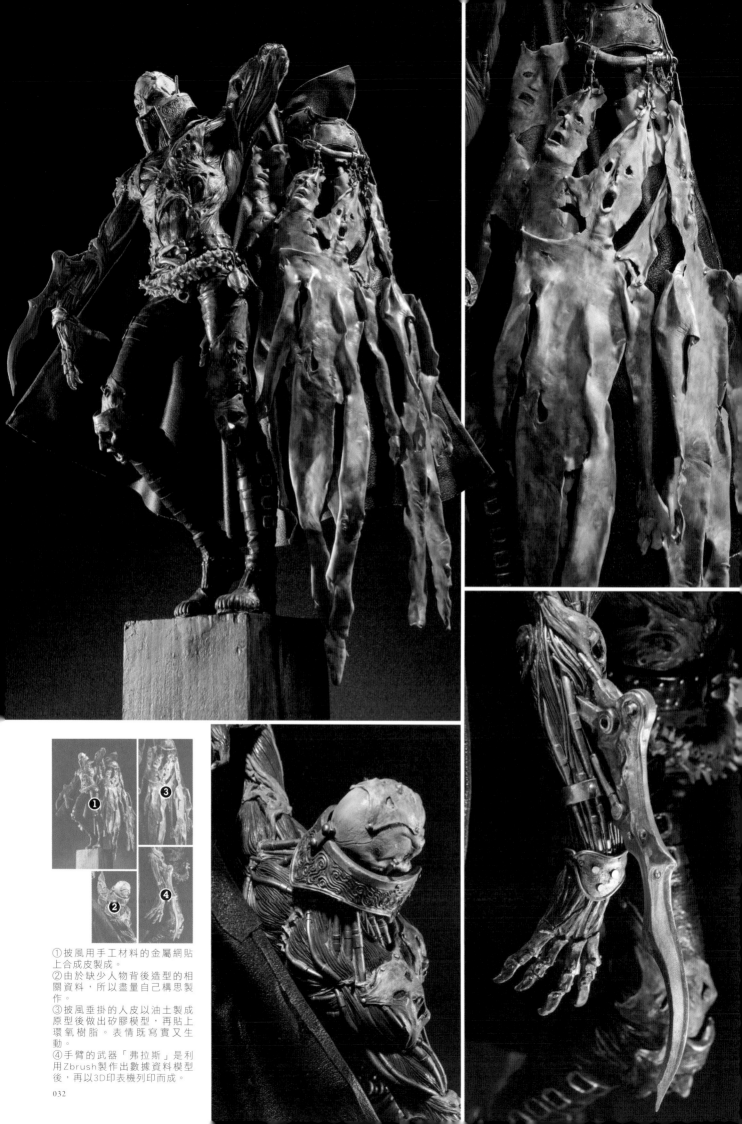

①披風用手工材料的金屬網貼上合成皮製成。
②由於缺少人物背後造型的相關資料，所以盡量自己構思製作。
③披風垂掛的人皮以油土製成原型後做出矽膠模型，再貼上環氧樹脂。表情既寫實又生動。
④手臂的武器「弗拉斯」是利用Zbrush製作出數據資料模型後，再以3D印表機列印而成。

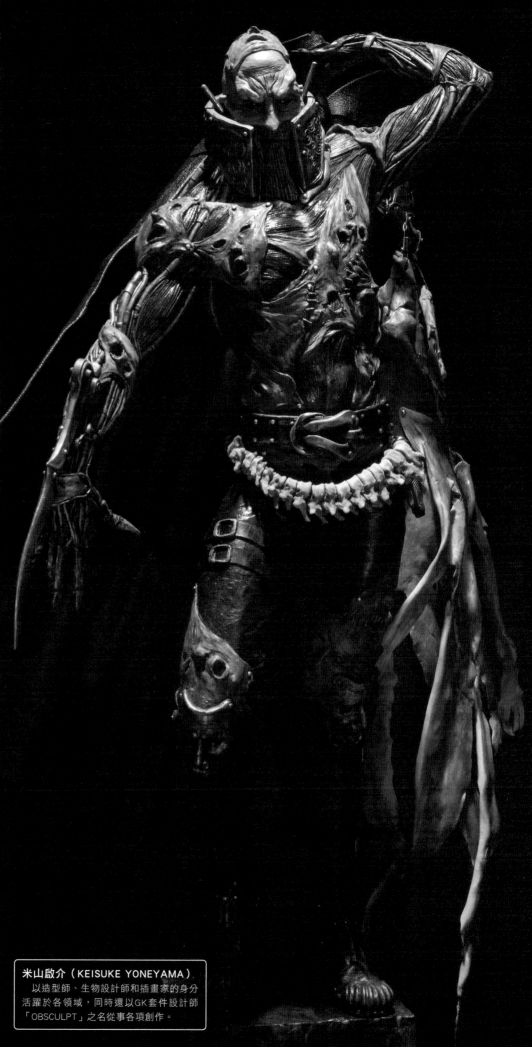

韮澤靖是我開始從事造型時就深深影響我的藝術家之一。這次非常高興自己能夠參與這項企劃。

一開始製作時以漫畫版的設計為基礎，再試圖構思自己想表現的姿勢，卻無法有明確的想法，加上我非常喜歡收錄在立體作品集『NIRA WORKS』的STANN作品範例，也一直想擁有這樣的人物模型。因此這次決定心懷致敬之情，挑戰將作品範例的姿勢做成造型。

在我和伊原源造討論披風的製作方法時，他告訴我一種很方便的作法，就是使用「手工藝的金屬網」，所以我決定在金屬網貼上合成皮後再形塑造型。

原本我打算效仿原版作品範例，使用乳膠製作裝飾披風的人皮，但是我試著回推乾燥所需的時間時，發現絕對無法趕上交期，所以很快放棄這個作法，改用油土做出將人體剖開後的原型，再翻模成矽膠模型，接著貼上薄薄的環氧樹脂後，將其剝離使用。

雖然要做出垂墜拉長的感覺相當困難，但是我覺得成品意外散發出一種獵奇的氛圍。

手臂的武器利用Zbrush製作出數據模型後，再請同樣參與「H.M.S.」企劃的朋友大平裕太幫忙列印。

這次製作STANN的時候，購買了刊登作品範例的1996年版Hobby JAPAN當作參考資料，翻開雜誌的瞬間彷彿聽到聲音般，那強烈的個性和存在感迎面襲來。當時的我還是個小學生，就已在當下感受到這份衝擊。

製作時該如何塑造的樂趣與苦惱遠超乎平常的作業，但是我希望往後仍舊能在永恆的韮澤靖生物作品旁默默創作下去。

米山啟介（KEISUKE YONEYAMA）
　以造型師、生物設計師和插畫家的身分活躍於各領域，同時還以GK套件設計師「OBSCULPT」之名從事各項創作。

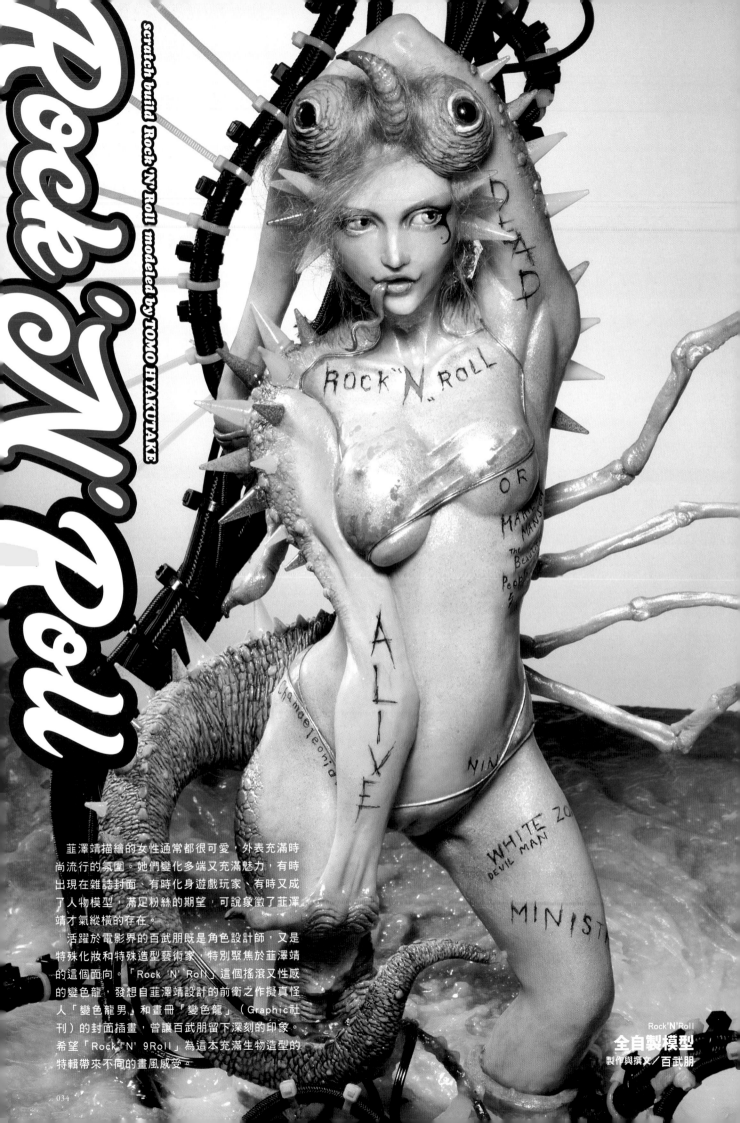

Rock 'N' Roll

scratch build Rock 'N' Roll modeled by TOMO HYAKUTAKE

全自製模型
製作與撰文／百武朋

Rock 'N' Roll

DEAD

ROCK "N" ROLL

OR
MARILYN
MANSON
The Beautiful
People

ALIVE

Chamaeleonide

NIN

WHITE ZO
DEVIL MAN

MINISTR

　韮澤靖描繪的女性通常都很可愛，外表充滿時
尚流行的氛圍。她們變化多端又充滿魅力，有時
出現在雜誌封面、有時化身遊戲玩家、有時又成
了人物模型，滿足粉絲的期望，可說象徵了韮澤
靖才氣縱橫的存在。

　活躍於電影界的百武朋既是角色設計師，又是
特殊化妝和特殊造型藝術家，特別聚焦於韮澤靖
的這個面向。「Rock 'N' Roll」這個搖滾又性感
的變色龍，發想自韮澤靖設計的前衛之作擬真怪
人「變色龍男」和畫冊「變色龍」（Graphic社
刊）的封面插畫，曾讓百武朋留下深刻的印象。
希望「Rock 'N' 9Roll」為這本充滿生物造型的
特輯帶來不同的畫風感受。

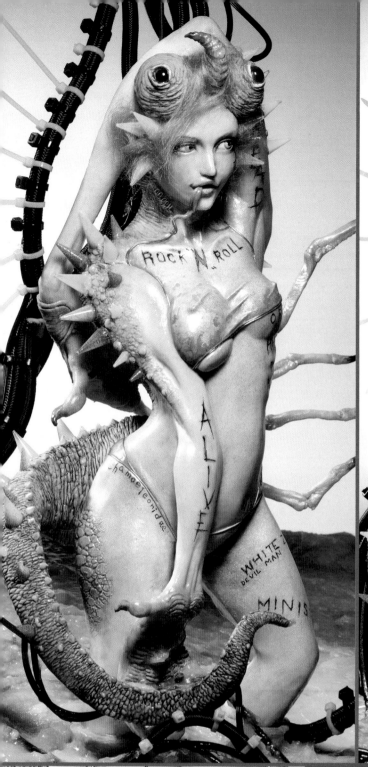
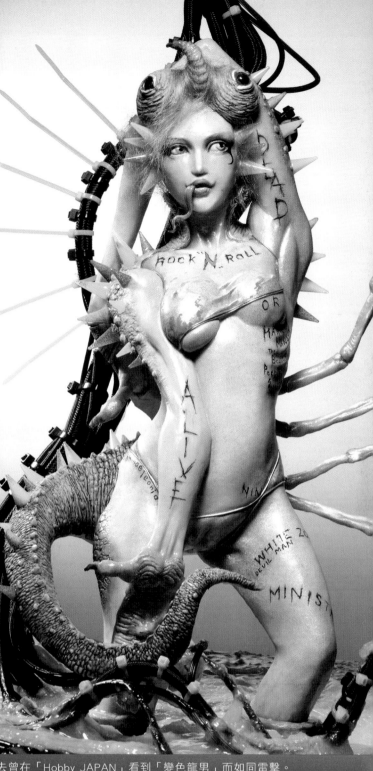

我過去曾在「Hobby JAPAN」看到「變色龍男」而如同雷擊。

那是我至今未曾見過、擬真又帥氣的變色龍男。而且當韮澤靖等同生物設計翹楚的形象確立之時，正好推出了以變色龍女為封面的作品集。

除了塑造酷帥生物的設計師，還能創造出可愛、流行又時尚的形象，韮澤靖的才能和多變的風格令人驚艷不已。他是最頂尖的搖滾藝術家。

製作方法是在鐵絲包覆石粉黏土，在整個塑膠翻模覆蓋上FIMO soft軟陶後，放入烤箱燒製完成。顏色則是用油畫顏料和模型塗料等各種顏料混合上色。

下面的底座是將玻璃纖維和螢光塗料混合後，塗滿整個木質底座。

百武朋（TOMO HYAKUTAKE）

角色設計師、特殊化妝、特殊造型師。2004年成立百武工作室。主要參與的作品有『東京喰種Tokyo Ghoul』、『電影刀劍亂舞』、『犬鳴村』、『新·超人力霸王』等。目前正負責導演大友啟史的下部作品和導演庵野秀明『新假面騎士』的怪人造型。在ACRO KAIJU REMIX系列「假超人力霸王」中，負責韮澤靖設計、竹谷隆之造型監修的造型和塗裝。

HELLVIS

scratch build HELLVIS modeled by Keijiro TOGITA

全自製模型
HELLVIS
製作與撰文／磨田圭二郎

尋元森一的『HELLS ANGELS』，其角色基礎來自韮澤靖設計的人物模型系列「Resurrection of MONSTRESS」。磨田圭二郎將其中和主角敵對的角色之一「HELLVIS」，以想像中的韮澤靖版設計做成立體造型。磨田圭二郎是曾和韮澤靖一起舉辦網路廣播放等特殊活動的原型師。對他而言，韮澤靖既是朋友又是憧憬的對象，在他將韮澤靖的設計化成這件立體作品時，不但研究了韮澤靖的造型手法，還實際運用在造型製作中。希望各位讀者也能感受到作品洋溢的「韮澤愛」。

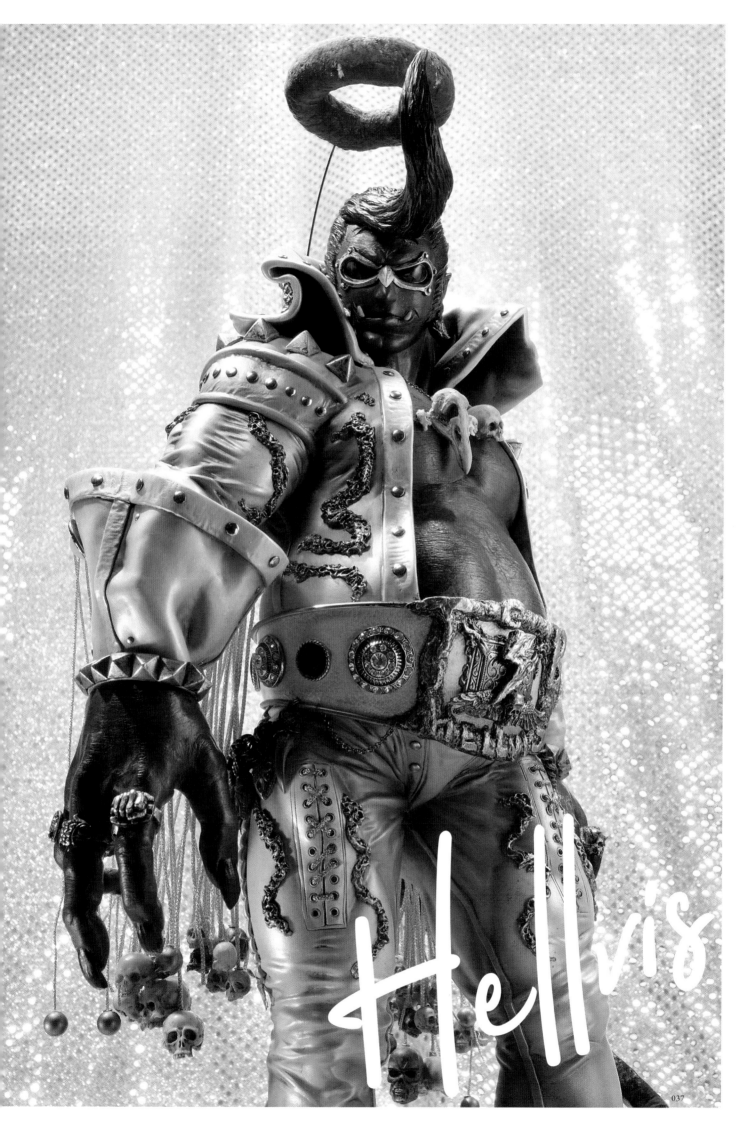

Hellvis

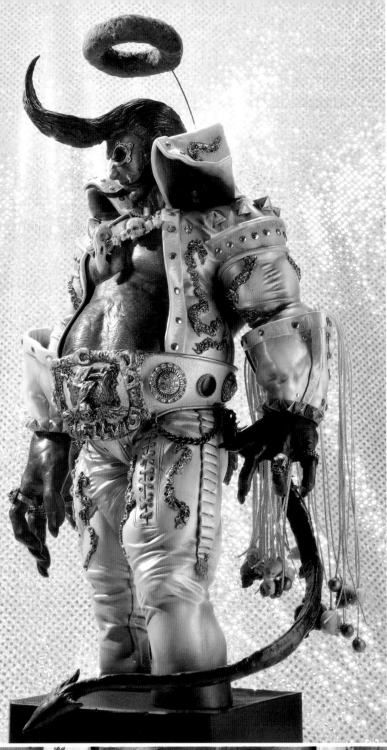

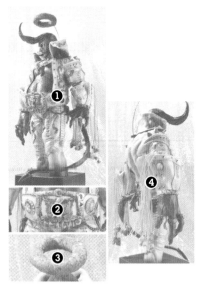

①宛如70年代的
貓王，身穿白色連
身褲加上壯碩的身
形。磨田圭二郎模
仿韮澤靖的創作手
法，在造型各處大
量添加華麗的鈕扣
和配飾。
②超大的帶扣設計
概念源自貓王的座
右銘。
③頭上的光圈是甜
甜圈，重現了韮澤
靖描繪在設計圖的
樣子。
④韮澤靖的角色，
有項必不可少的元
素，那就是不對稱
設計，因此右手設
計成地獄怪客的樣
子，非常巨大。

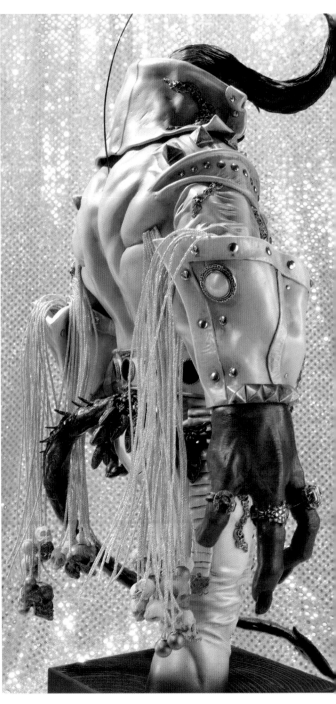

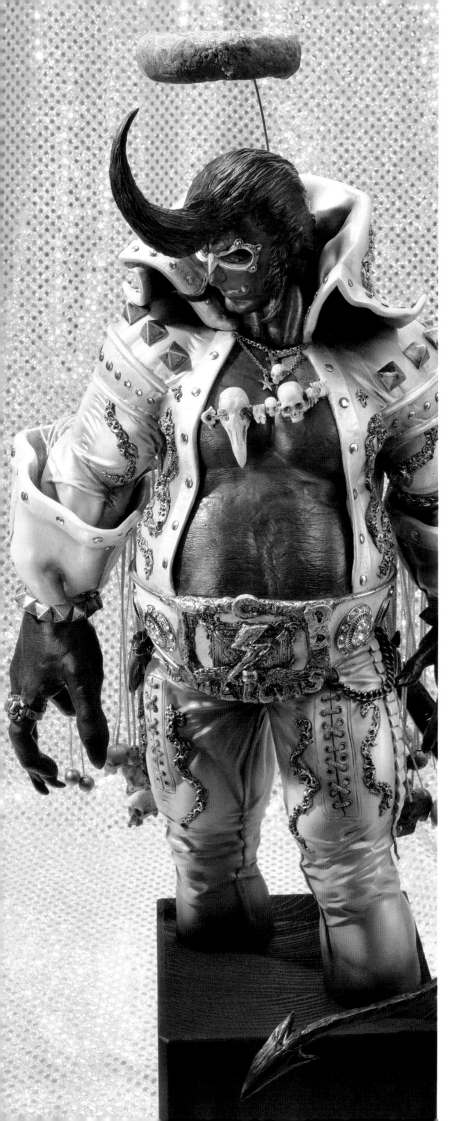

這次在選擇致敬角色時，我腦中最先想到的就是HELLVIS。

喜歡的原因有許多，包括我自己熱愛搖滾樂，也很喜歡極具分量的角色人物，不過其中有一個小故事——HELLVIS是我在居酒屋和尋元森一、菲澤靖討論Resurrection of MONSTRESS時誕生的角色。對我來說菲澤靖除了是模型界的巨擘，更是我在阿佐谷的酒伴，所以「居酒屋」和「搖滾」這兩個關鍵詞完全符合我和菲澤靖見面時的印象，因此非常切中我心。

尋元森一在自己的漫畫中，將HELLVIS描繪成倒三角的體型，而菲澤靖則設計成胖嘟嘟的HELLVIS，兩人表現手法各不相同。我自己在製作立體造型時，內心想像的樣貌是貓王和地獄怪客的合體。飛機頭的髮型其實是角，而提到菲澤靖的設計不得不想到不對稱的手法，或許只將右手變大就會有地獄怪客的影子。裝飾配件則可以使用和貓王有關的物件。

帶扣的TCB和閃電出自貓王的座右銘「Taking Care of Business」——「照顧生意」。

一枚戒指設計成貓王學空手道的道場標誌，另一枚戒指則模仿貓王實際佩戴的馬蹄戒指，象徵著成功。

我試圖重新學習菲澤靖的造型手法，並且不斷研究，而有了以下心得。

★他會使用任何既有的造型物件、材料和可以使用的物品，沿用的方式超乎想像的大膽，而且做工雖少卻有極佳的效果（當然還有其他關鍵要領）。我心想「倘若透過自由即興的組合方法，有趣開心地完成創作也不錯」，於是盡可能的效仿嘗試，然而我卻發現減少工序和偷工減料是有所區別的，若是菲澤靖會怎麼做？會說就當是「合格」了嗎？當做好這些心理準備後，我決定盡量不再多想，一股腦兒埋首製作，結果除了帶扣裝飾之外，幾乎都是用環氧樹脂的自我創作，削切打磨，複製尖刺，就像平常一般的作業。

身處數位造型的時代，我還是相信手作的作法，依賴自身對分量的感受來作業，但我覺得這符合我的需求，因為還是用這種作法才可以反映出我現下的造型哲學。

我很感謝各位讓我參與這次的致敬企劃，菲澤，你覺得我做得如何？

磨田圭二郎（KEIJIROU TOGITA）
　人物模型原型師，從事角色造型和複製品的製作，目前是在竹谷隆之工房工作的大叔。曾負責壽屋瑪奇希瑪的原型製作、HKDS金肉人的原型製作、ACRO KRS×NIRASAWA泰萊斯通的原型製作和塗裝。

MAN CHRYSALIS

「MAN CHRYSALIS」是以某個特攝英雄人物的中間型態為發想而誕生的生物。2021年也曾有人利用韮澤靖自製的原型復刻了樹脂翻模,對年輕世代的生物迷來說,這應該也是相當耳熟能詳的角色。或許是這個原因,這次特輯中有兩位造型師都選擇這個角色作為創作主題,並且以各自的詮釋手法,創作出立體造型。

首先大家所看到的MAN CHRYSALIS,是出自「KUDAFU ROMI」福田浩史的創作,他曾以東寶怪獸中的碧奧蘭蒂為主題,創作出深受大家歡迎的作品。他創作的MAN CHRYSALIS,整體保留了原版設計的形象,又添加了似乎會促使昆蟲成形的細節,栩栩如生得讓人感覺昆蟲即將在眼前活動。

全自製模型
MAN CHRYSALIS
製作與撰文／福田浩史

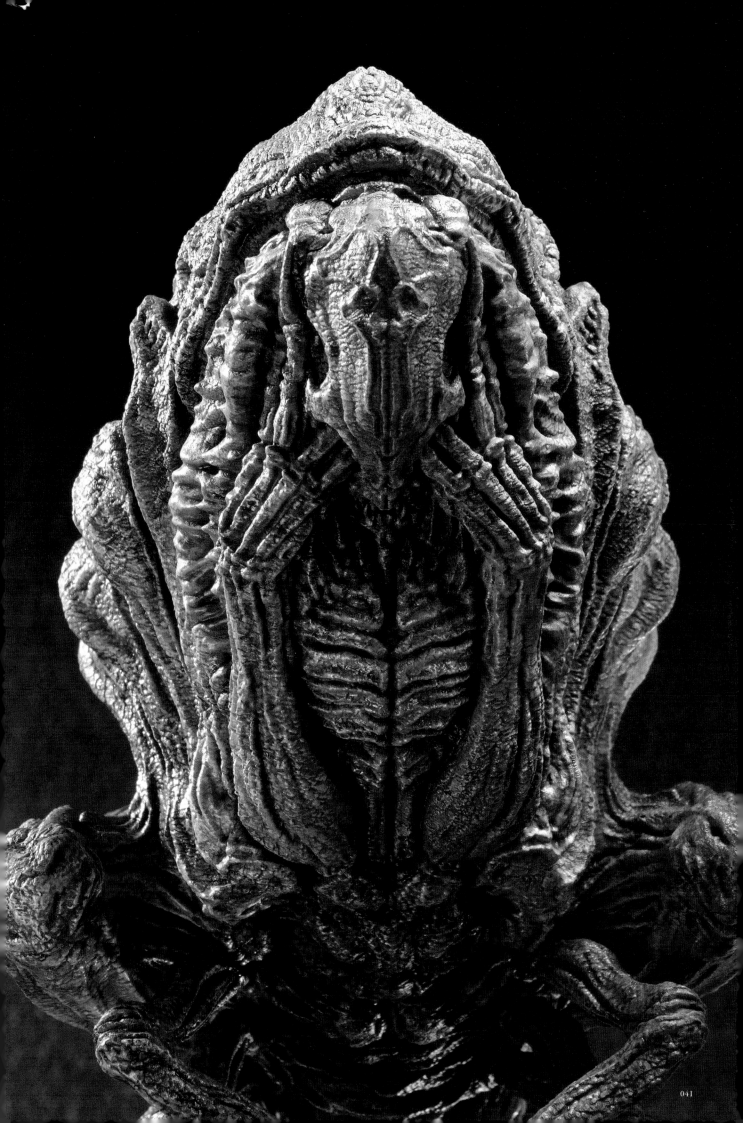

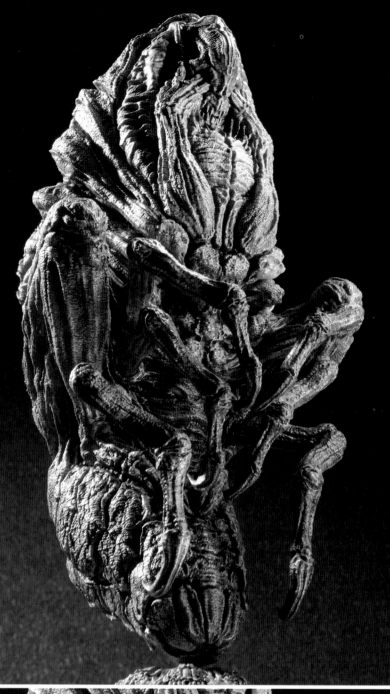

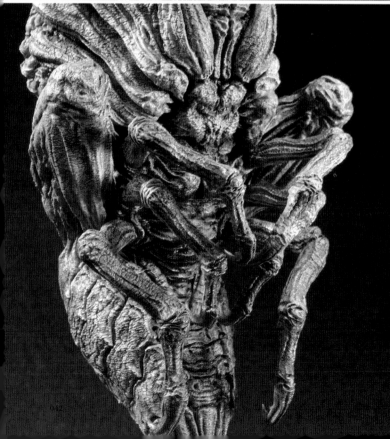

①福田版的MAN CHRYSALIS以
昆蟲標本為概念，腳做成恰好可
左右對稱展足的樣子，這暗示了
形狀可能經過人工調整。
②原版的MAN CHRYSALIS設定
和實際的蟲蛹一樣是不能自行活
動，但是福田版的作品中，加粗
了三對腳的分量，感覺這個生物
似乎會自行四處活動。
③形似蘑菇又詭異的底座，是在
這次創作之前的作品，如大家所
見，是不是非常符合這次創作的
氣圍。

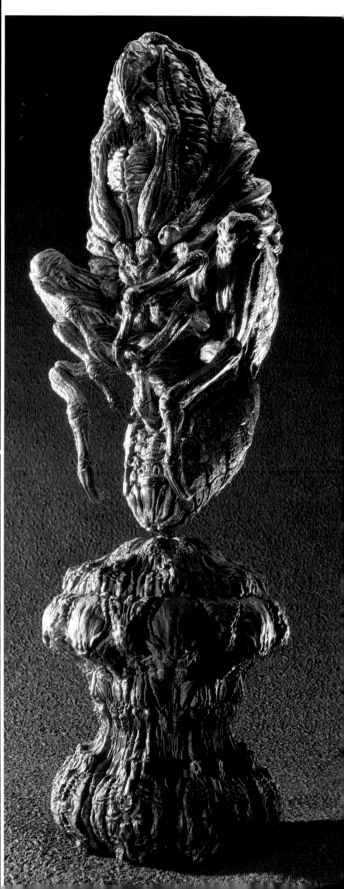

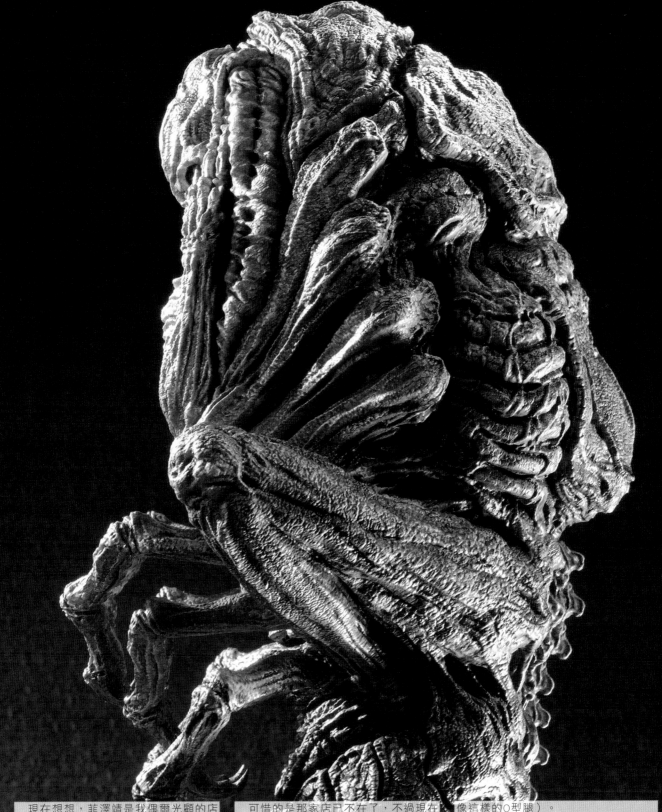

現在想想，韭澤靖是我偶爾光顧的店家常客，我們之間也算是鄰居，偶爾在附近的酒館或街上相遇，也算是經常見面的關係。

由於是這樣相遇的，一開始感覺就像街坊鄰居，所以並不會像這樣談論業界或工作的相關事宜，都只會談論一些日常瑣事，他的態度一向隨和爽朗。

我覺得最常見的景象，就是他在那間店裡一邊喝酒，一邊在壁紙上畫畫，久違地光顧那家店時，我才發現不知何時店內的壁紙早已成了他的畫布，這讓我感到吃驚的事也成了美好的回憶。

可惜的是那家店已不在了，不過現在仍有部分壁紙保留下來。

當我突然收到這次的企劃邀約時，慌忙之中我立刻想到的就是MAN CHRYSALIS，並且冒昧地以此為主題創作。這個角色不但出自於韭澤靖的設計，他更親自製作過立體造型，畢竟已有完成品的印象，我對於該如何著手製作感到苦惱。我以昆蟲標本為概念，設計成可展足展示的3對腳，完成整體恰好對稱的樣子。

人型的腳設計成蹲下放鬆的姿勢，讓我想到韭澤靖在店內的模樣（當然不是像這樣的O型腿）。

這次在撰文時不禁讓我想到，我從未想像過會有這一天的到來。我甚至覺得自己聽到韭澤靖驚訝的聲音。

這次多虧韭澤靖和相關人員，才讓我有這個創作的機會，感謝大家。

福田浩史（HIROFUMI FUKUTA）

以「KUDAFU ROMI」的名號從事造型活動，透過商業原型和聯名製作，活動於各種領域。

MAN CHRYSALIS VARIATIONS

ZO MODELS resin kit
MAN CHRYSALIS conversion
MAN CHRYSALIS VARIATIONS
modeled by Genzo IHARA [ZO MODELS]

為了致敬韮澤靖在90年代「Hobby JAPAN」大放異彩的連載企劃「CREATURE CORE」，ZO MODELS伊原源造製作了這次的作品，讓「MAN CHRYSALIS」樹脂套件在現代復活。創作基礎不但使用「MAN CHRYSALIS」的零件，還實現韮澤造型重現與伊原的跨越時代聯名合作。

ZO MODELS樹脂套件MAN CHRYSALIS的改造

MAN CHRYSALIS VARIATIONS

製作與撰文／伊原源造（ZO MODELS）

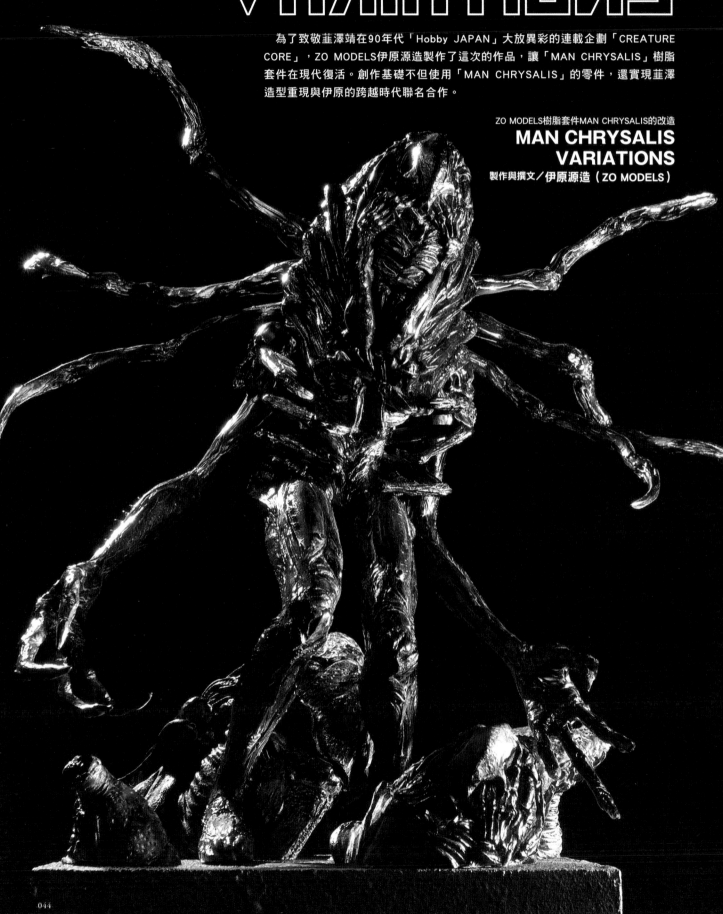

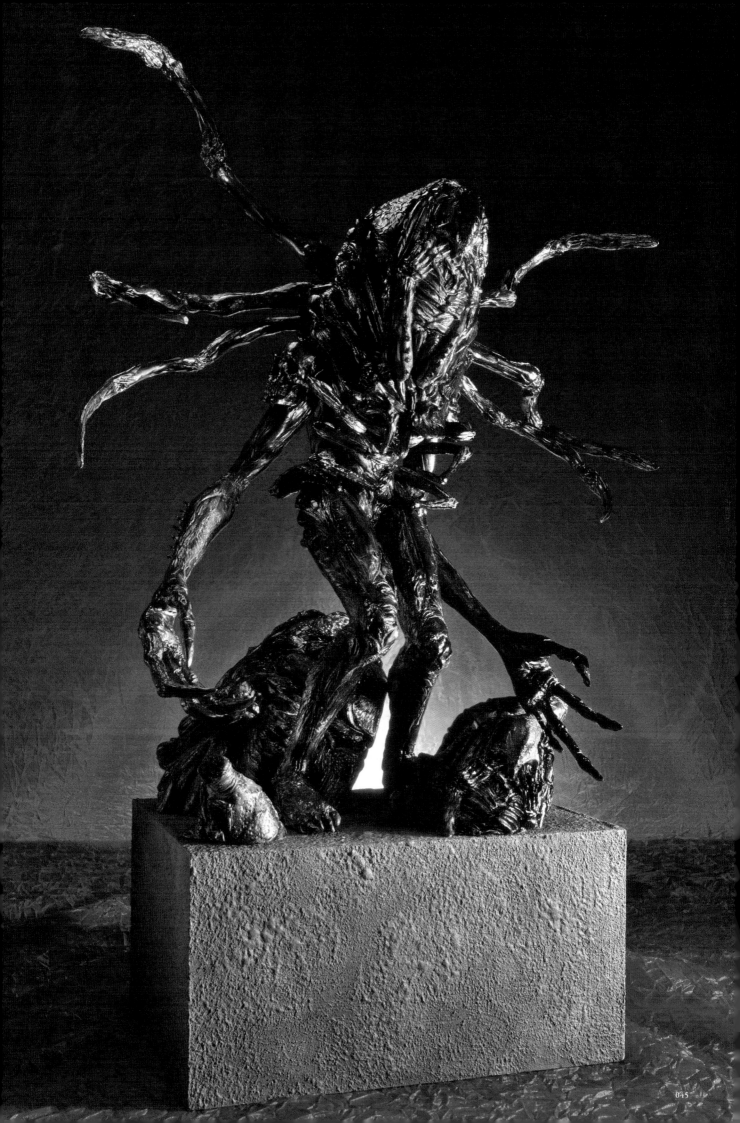

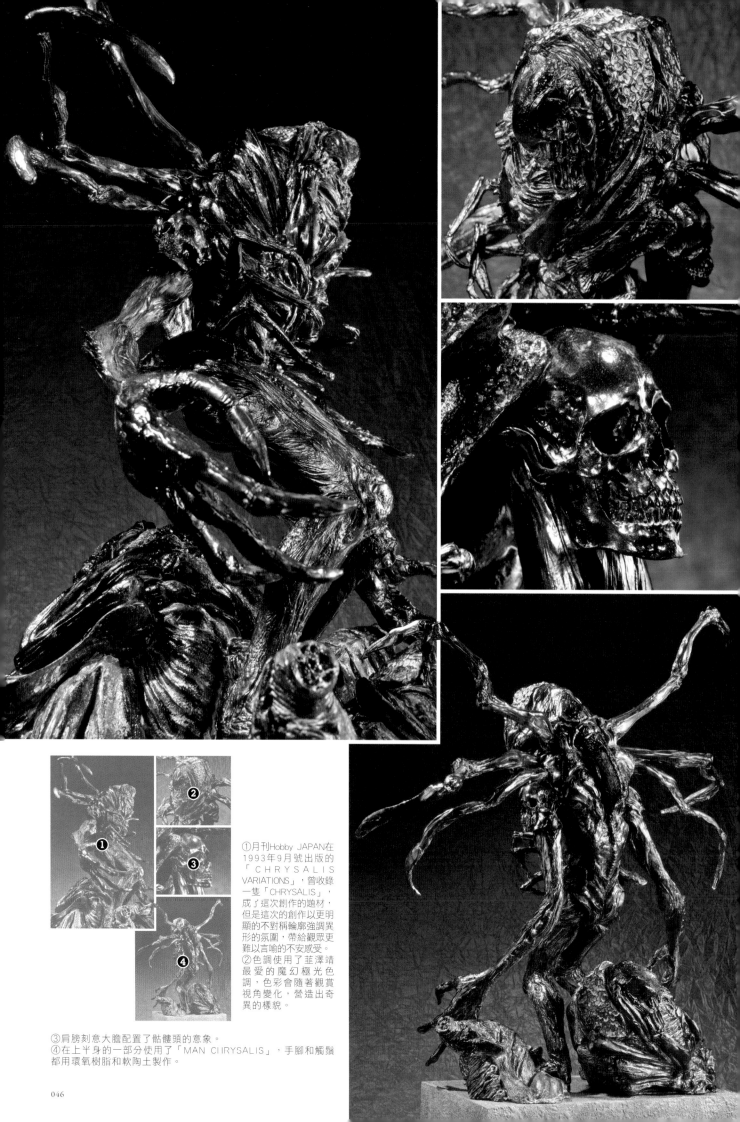

①月刊Hobby JAPAN在
1993年9月號出版的
「CHRYSALIS
VARIATIONS」，曾收錄
一隻「CHRYSALIS」，
成了這次創作的題材，
但是這次的創作以更明
顯的不對稱輪廓強調異
形的氛圍，帶給觀眾更
難以言喻的不安感受。
②色調使用了韮澤靖
最愛的魔幻極光色
調，色彩會隨著觀賞
視角變化，營造出奇
異的樣貌。

③肩膀刻意大膽配置了骷髏頭的意象。
④在上半身的一部分使用了「MAN CHRYSALIS」，手腳和觸鬚
都用環氧樹脂和軟陶土製作。

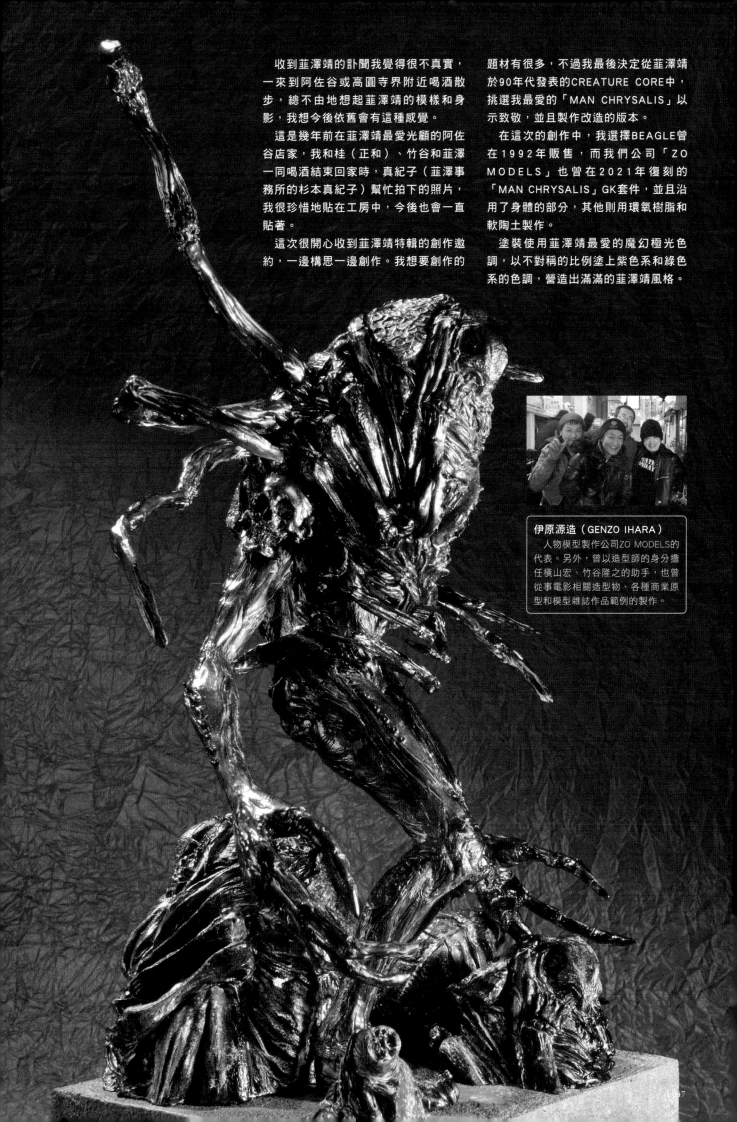

收到韮澤靖的訃聞我覺得很不真實，一來到阿佐谷或高圓寺界附近喝酒散步，總不由地想起韮澤靖的模樣和身影，我想今後依舊會有這種感覺。

這是幾年前在韮澤靖最愛光顧的阿佐谷店家，我和桂（正和）、竹谷和韮澤一同喝酒結束回家時，真紀子（韮澤事務所的杉本真紀子）幫忙拍下的照片，我很珍惜地貼在工房中，今後也會一直貼著。

這次很開心收到韮澤靖特輯的創作邀約，一邊構思一邊創作。我想要創作的題材有很多，不過我最後決定從韮澤靖於90年代發表的CREATURE CORE中，挑選我最愛的「MAN CHRYSALIS」以示致敬，並且製作改造的版本。

在這次的創作中，我選擇BEAGLE曾在1992年販售，而我們公司「ZO MODELS」也曾在2021年復刻的「MAN CHRYSALIS」GK套件，並且沿用了身體的部分，其他則用環氧樹脂和軟陶土製作。

塗裝使用韮澤靖最愛的魔幻極光色調，以不對稱的比例塗上紫色系和綠色系的色調，營造出滿滿的韮澤靖風格。

伊原源造（GENZO IHARA）
人物模型製作公司ZO MODELS的代表。另外，曾以造型師的身分擔任橫山宏、竹谷隆之的助手，也曾從事電影相關造型物、各種商業原型和模型雜誌作品範例的製作。

菲澤靖的漫畫世界

Hobby Japan extra篇

菲澤靖創造角色之餘，也很重視賦予角色靈魂的故事，因此將角色畫成漫畫變得再自然不過。尤其「Hobby Japan extra」身為「月刊Hobby JAPAN」姊妹號發行的季刊雜誌，是可以定期閱覽菲澤靖漫畫的重要媒介。這裡將介紹收錄在「Hobby Japan extra」的2本連載作品『PHANTOM CORE』、『PUNISHMENTER SODO』和一部單篇作品。

另外，下一頁開始將由菲澤靖的頭號粉絲兼好友尋元森一，以最新全彩漫畫創作，讓『PHANTOM CORE』奇蹟重生！他以強勁的筆觸靈活描繪出鎮壓屋的人物姿態，希望帶給大家滿滿的閱讀享受。

『PHANTOM CORE』初次刊登：Hobby Japan extra　1988年秋季號～1993年秋季號

　這是菲澤靖早期最長篇的作品。內容描述了「鎮壓屋」成員的戰鬥故事，他們生活在一個將生物機器WEAPTURE用於工作的世界，而謀生的方式就是逮捕或殲滅基因損壞而變得瘋狂殘暴的WEAPTURE。角色人物的外表粗曠但充滿人情味，每個人都很有魅力。只有一冊單行本，現在也有販售電子版漫畫。

PRODUCED
by TASUSHI NIRASAWA

PHANCURE・SKULL・FROG
▲本刊的封面模特兒，也是這部漫畫的主角。只有大腦浸泡在紅酒中保存下來，不過藉由KASH的協助獲得新的肉體。

Nina DoloNo
▲可說是這部漫畫的另一位主角，和PHANCURE同樣都是自由鎮壓屋，經常一起戰鬥。

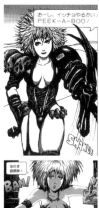
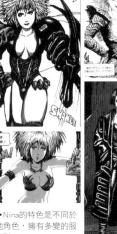

▲▶Nina的特色是不同於其他角色，擁有多變的服裝造型。

▲鎮壓屋本應鎮壓發狂的WEAPTURE，但是不知不覺卻捲入「那個」世界的糾紛。

『PUNISHMENTER SODO』

初次刊登：Hobby Japan extra　1994年秋季號～1996年春季號

　暗黑處決者，他們會現身在將死之人的面前，以他們的死亡為代價接受復仇的委託。故事基本上都是一集結束，每集由不同的SODO成員擔任主角，第1部已經完結，是一部讓人意猶未盡的作品。漫畫有收錄在作品集「DOESN'T」中。

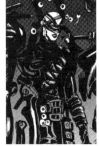
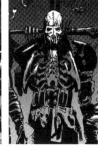

COFFIN
（意指棺材）
◀SODO的隊長，可從背後的棺材召喚出幻影。

GAZE
（意指注視）
▶SODO的成員，可以將漂浮的眼珠當成本身的眼睛操控，不知為何說話的方式相當女人化。

CARCASS
（意指屍體）
▲SODO的成員，可以操控動物的靈魂，宛若骷體版刻耳柏洛斯的殭屍地獄犬GARM是他的好夥伴。

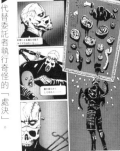

▲代替委託者執行奇怪的「處決」。

▲委託者並不侷限於人類。

『TEST BED』

初次刊登：Hobby Japan extra　1994年夏季號

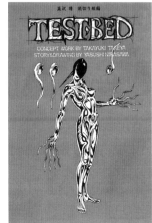

這是一部單篇作品，故事描述了生物兵器測試體的一生，它們僅僅用於性能測試。從這篇較少人知曉的名作中，可以感受到菲澤靖對異形存在於世的溫柔。漫畫有收錄在作品集「DOESN'T」中。

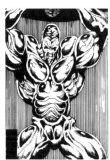

▲被研究者暱稱為兄弟的測試體，它們生命短暫，一生都未曾離開過實驗室。

PHANTOM CORE

the COMIX

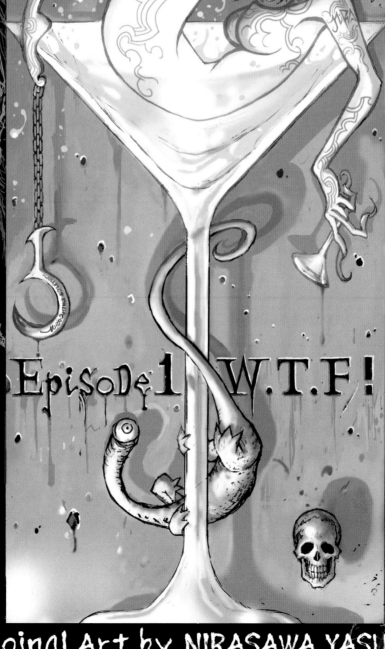

Episode 1 W.T.F!

Original Art by NIRASAWA YASUSHI
Manga by HIROMOTO-SIN-ichi

韮澤靖&漫畫家：尋元森一

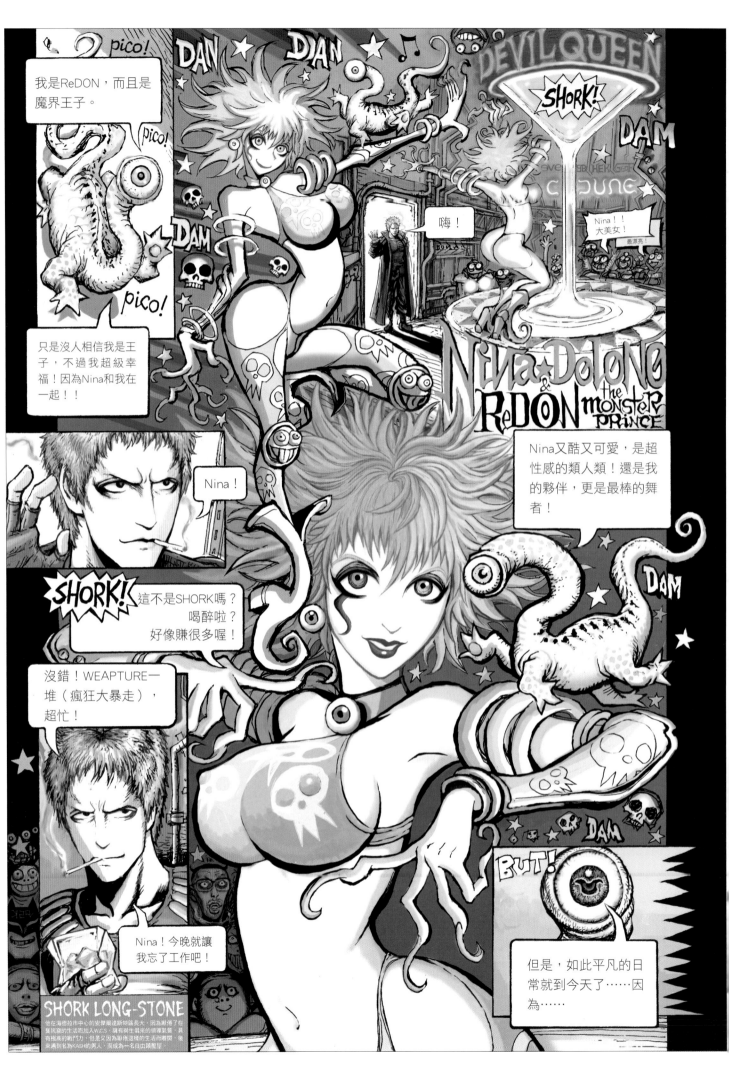

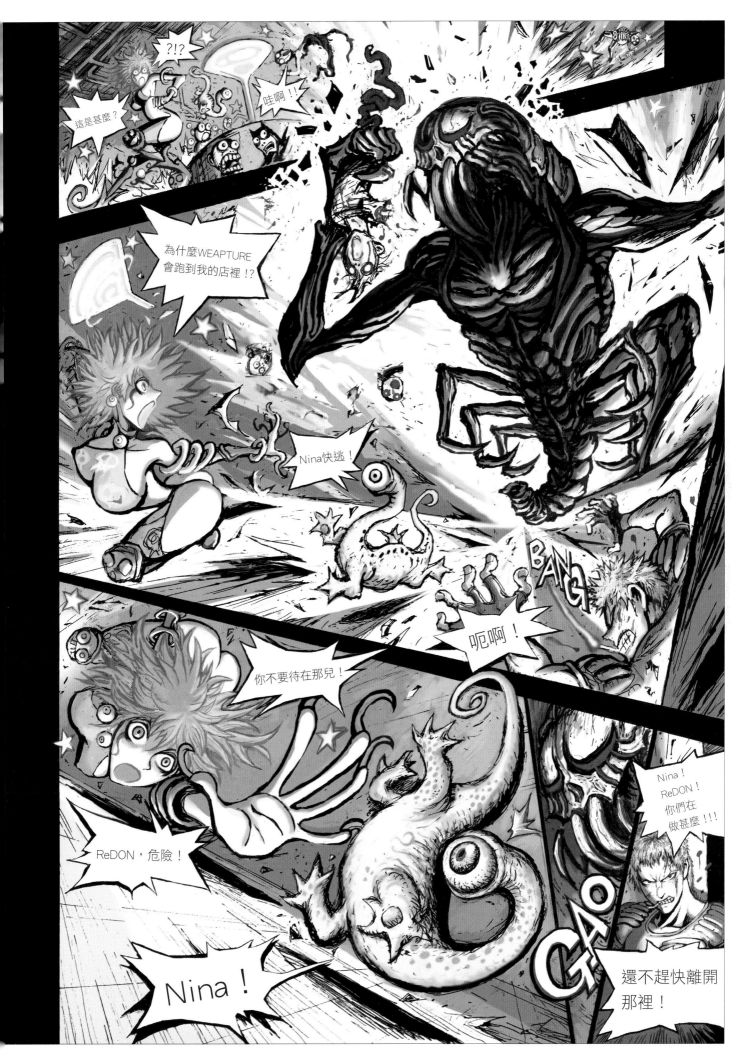

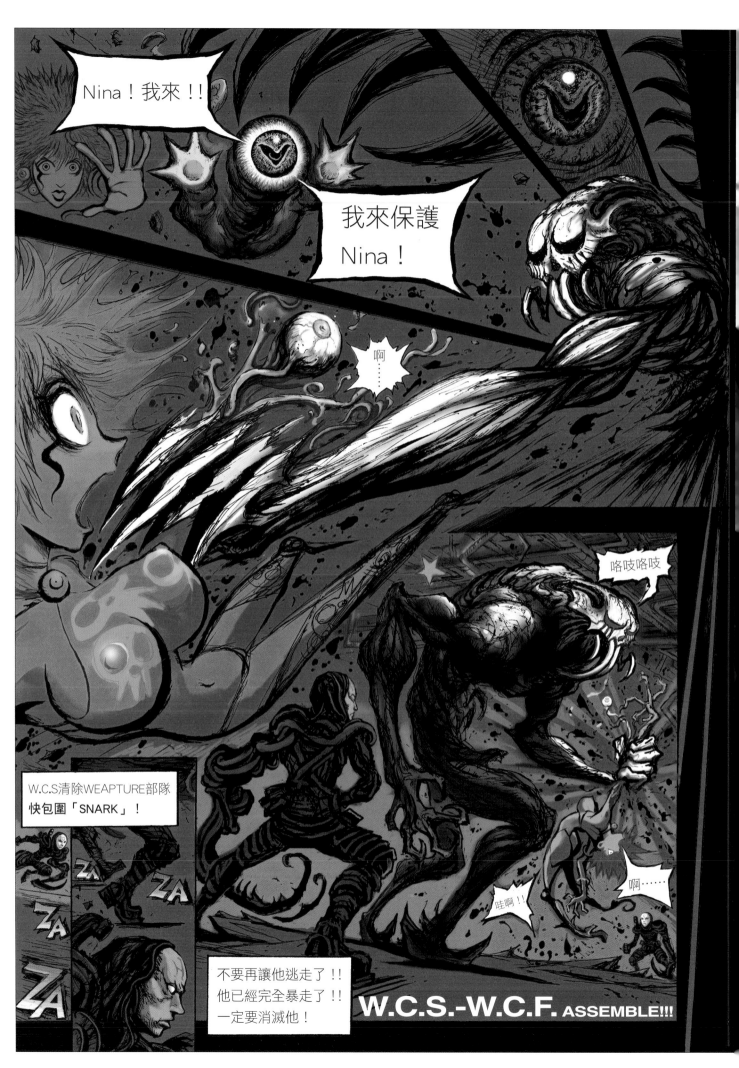

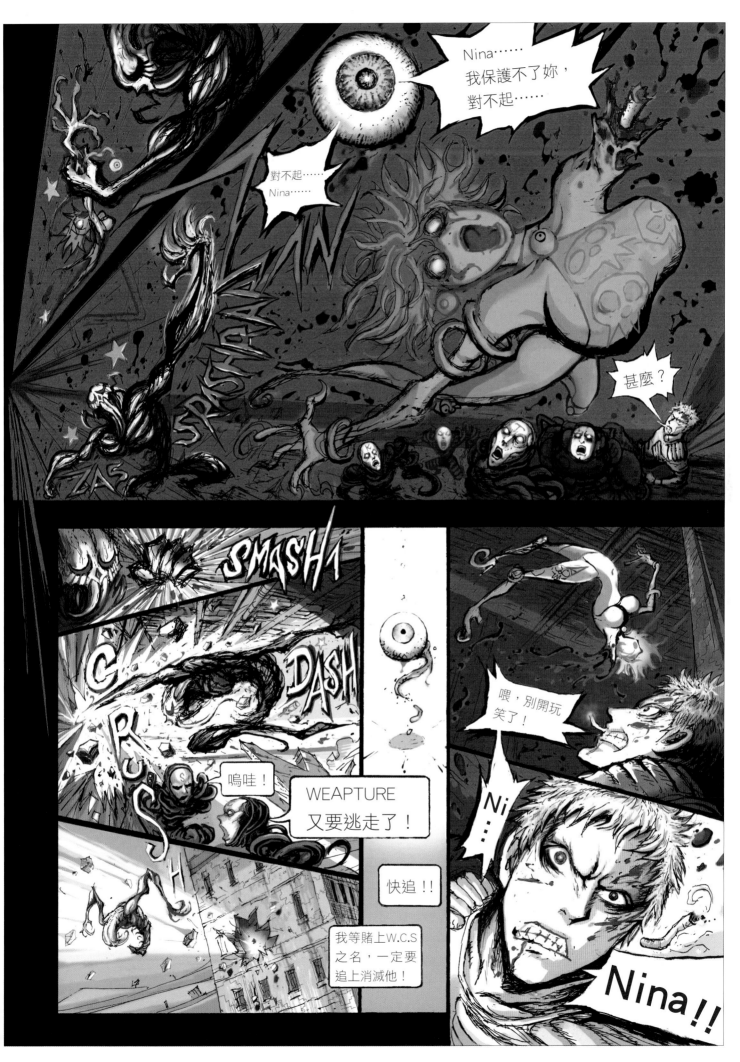

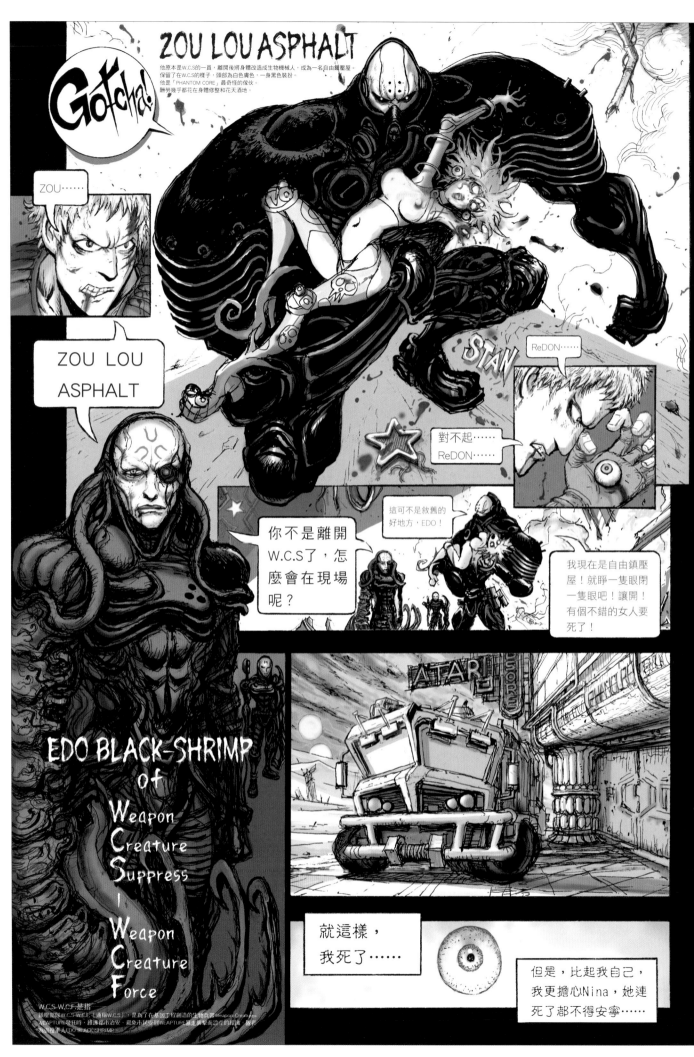

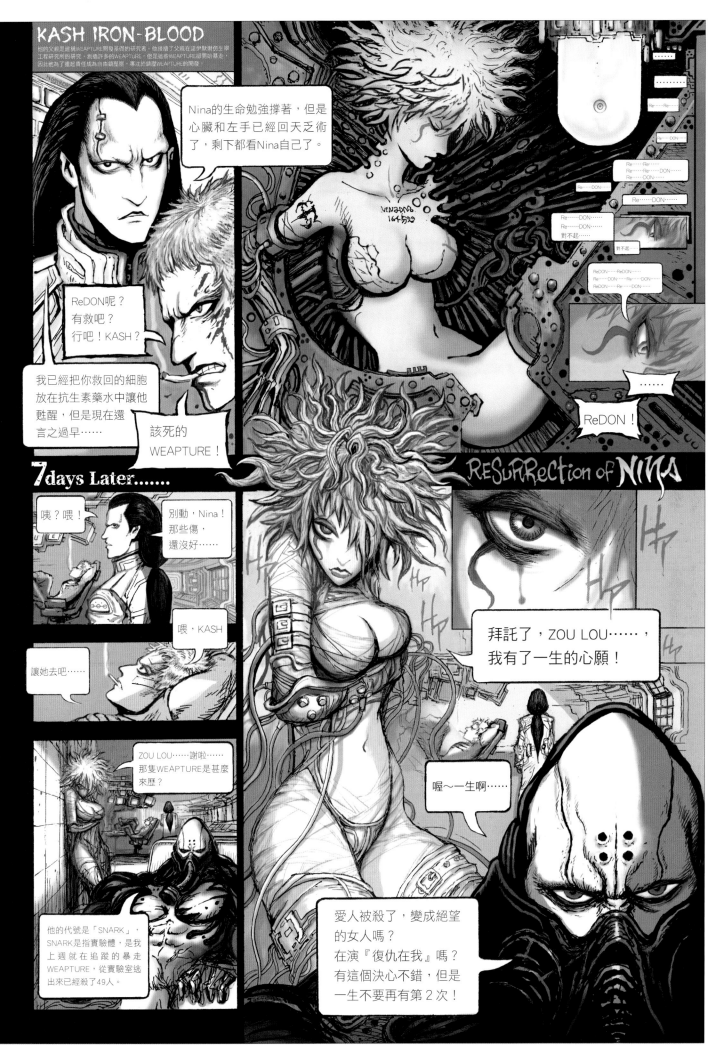

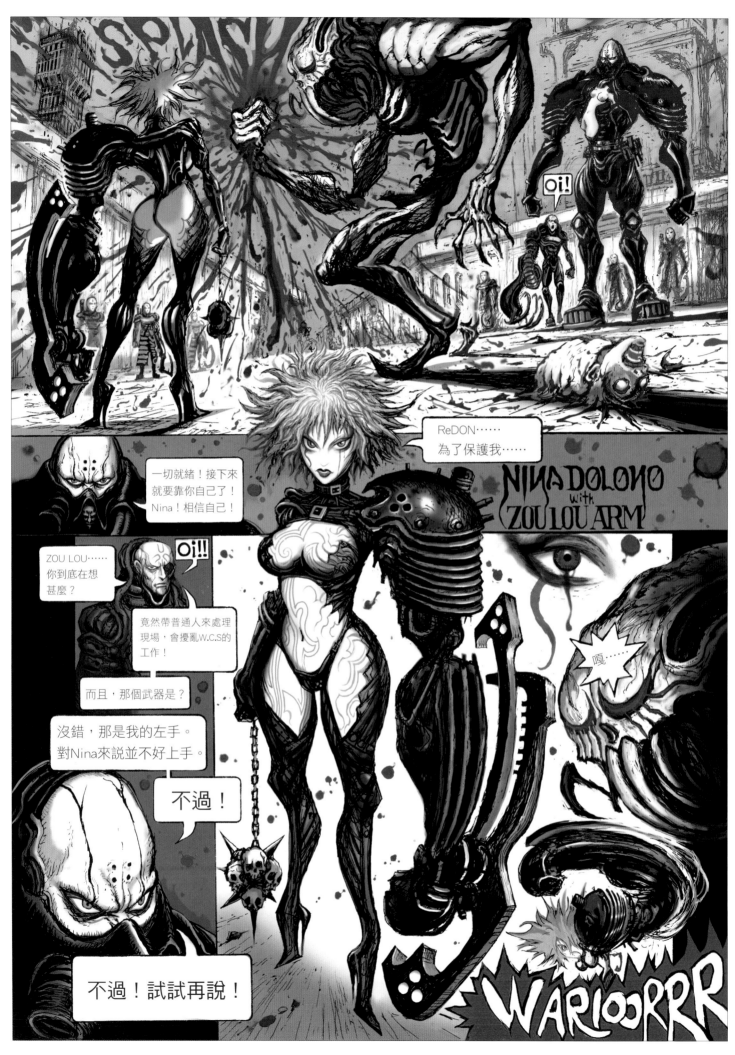

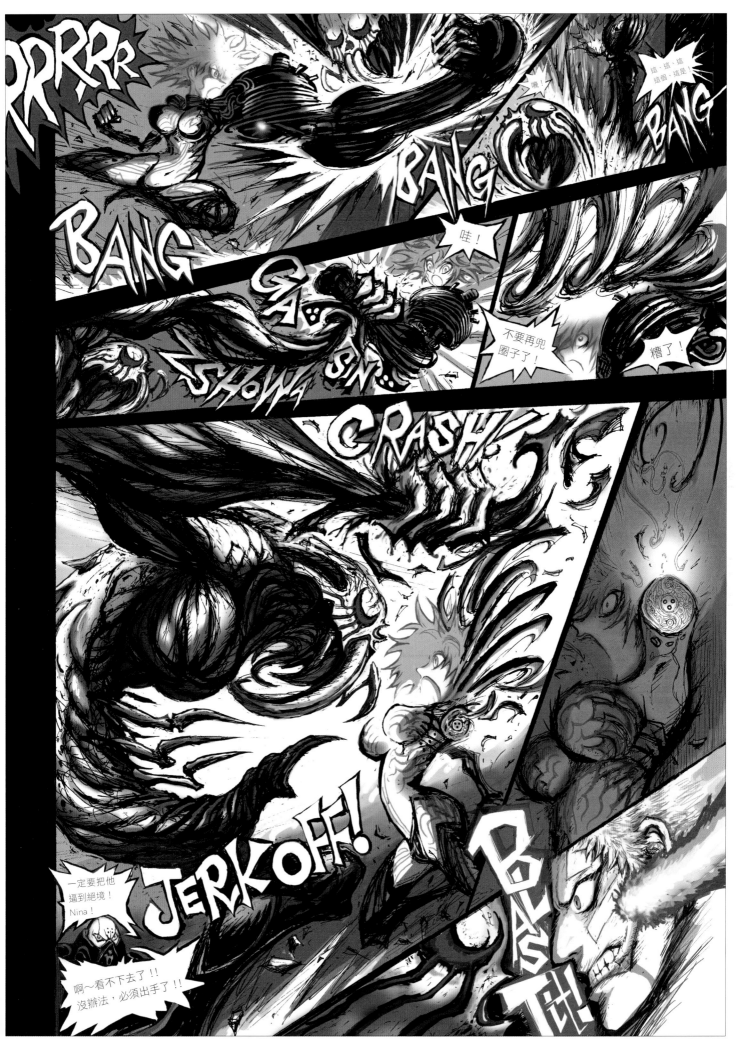

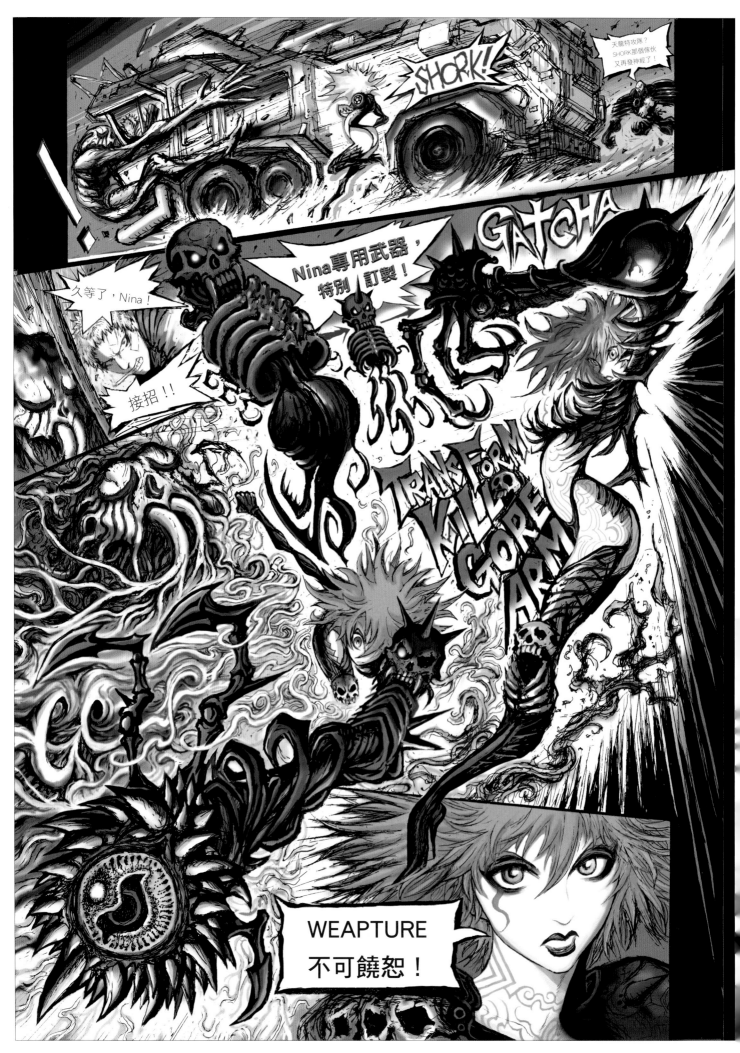

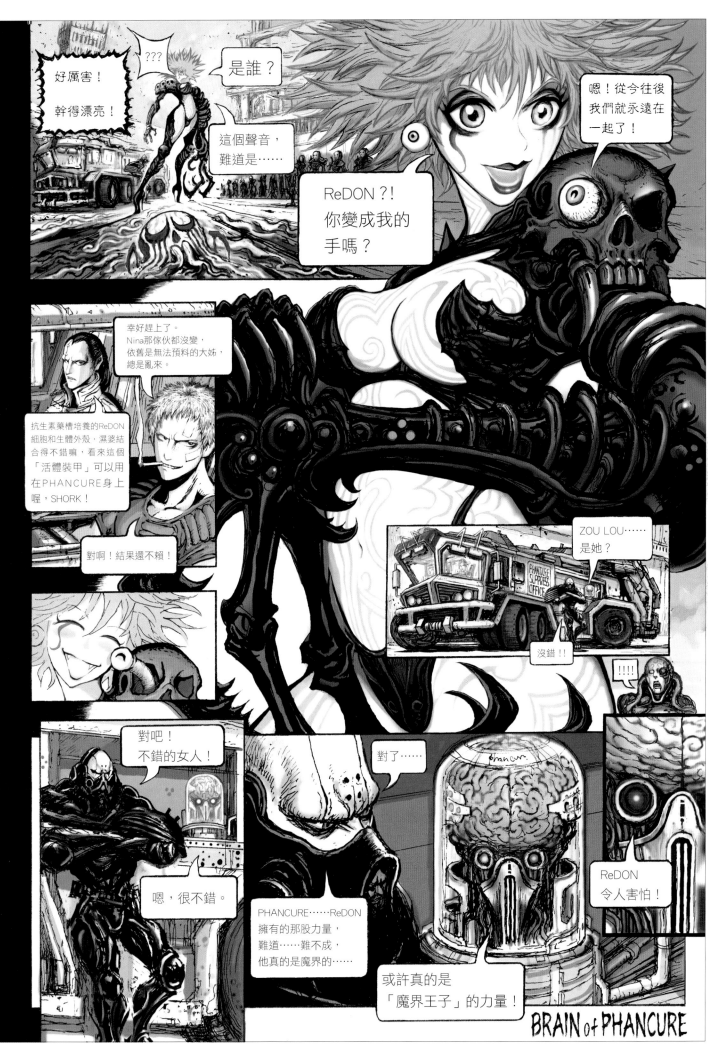

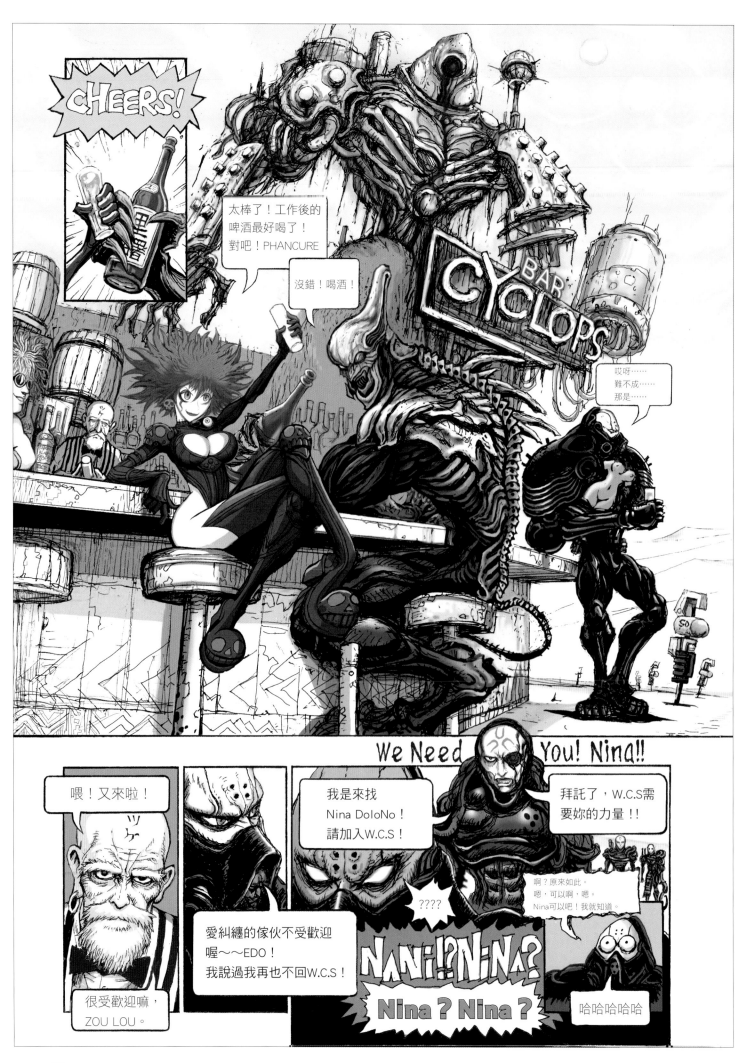

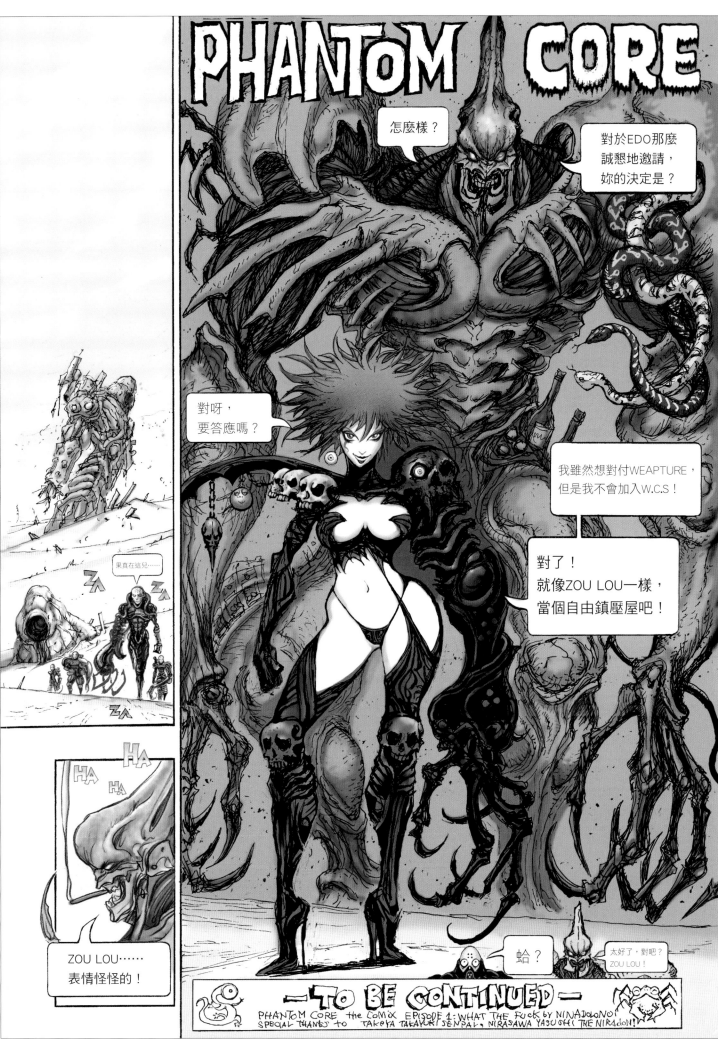

尋元森一（SHINICHI HIROMOTO） 漫畫家，星際大戰的鐵粉兼變形金剛的死忠粉，是喬治・盧卡斯公認的星際大戰漫畫家。代表作有『星際大戰 達斯・維達外傳 完全★超惡』、『星際大戰六部曲：絕地大反攻』（原著作者／喬治・盧卡斯）、『HELLS ANGELS』等。

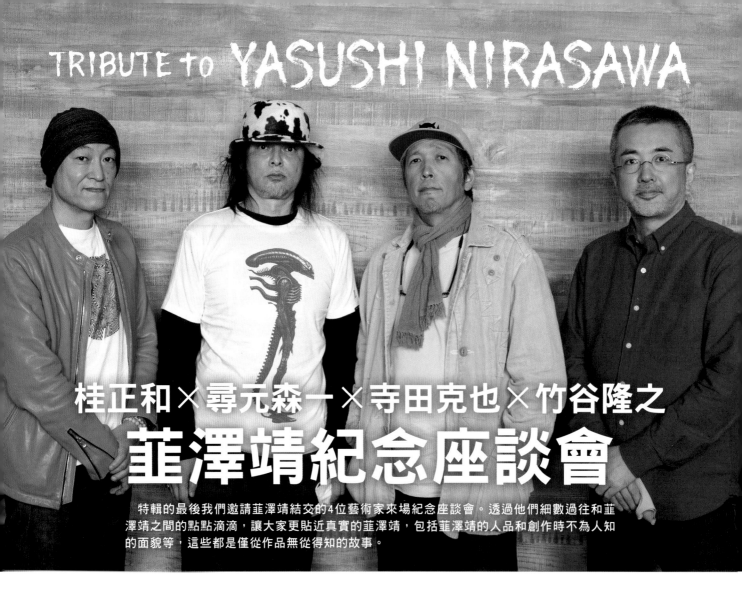

TRIBUTE to YASUSHI NIRASAWA

桂正和×尋元森一×寺田克也×竹谷隆之
韮澤靖紀念座談會

特輯的最後我們邀請韮澤靖結交的4位藝術家來場紀念座談會。透過他們細數過往和韮澤靖之間的點點滴滴，讓大家更貼近真實的韮澤靖，包括韮澤靖的人品和創作時不為人知的面貌等，這些都是僅從作品無從得知的故事。

HJ：首先想請教大家對韮澤靖的第一印象。

竹谷隆之（以下簡稱竹谷）：我在協助雨宮慶太（※1）導演拍攝『未來忍者』（※2）時，有人向我介紹了韮澤靖。我們約在成城見面，我想不好意思讓他久等而搭乘計程車前往，卻遇上交通阻塞，反倒讓他等了超過1個小時，沒想到他完全沒有生氣，還笑笑地對我説：「看著成城的女孩，就不會感到無聊了」，讓我印象深刻。

寺田克也（以下簡稱寺田）：之後我在竹谷家聚會時才知道我們3人同年，總是在討論喜歡的女星和怪人。那大概是23、24歲的時候吧！那時韮澤在同齡中應該也很少遇到和自己臭味相投的人。後來我們常在竹谷家一起吃飯喝酒，感覺彼此的交情越來越好。我們在工作上很少有交集，這樣的關係維持了好一陣子。

尋元森一（以下簡稱尋元）：我是來到東京住在高圓寺時認識韮澤。

我還在九州時就是他的粉絲，因此在竹谷和韮澤製作『無限住人』（※3）的人物模型時，就央求編輯部讓我觀看『無限住人』人物模型的拍攝。那時大概是1995年吧？後來住得很近，所以突然變得很要好，還會一起去喝酒。

桂正和（以下簡稱桂）：我第一次認識他大概是在『未來忍者』殺青時，受邀去雨宮導演當時每年都會舉辦的烤肉聚會。聚會上突然有人叫住我説道：「你是畫『銀翼超人』的人吧？」，那人就是韮澤靖，不過我那時很怕生，當天大概也只和寺田説話，很害怕社交！那就是我們第一次見面，所以並未因此開始變得熟稔。然而只要老待在竹谷家，就會經常碰面，因此我們好像就這樣慢慢變熟。或許我的觀點不同於其同齡的竹谷和寺田，所以韮澤也經常詢問我的意見。

竹谷：尤其是後期的時候。

桂：啊～話說當年，我們總是約在居酒屋，我明明就不喝酒（笑）。

HJ：既然韮澤、竹谷、寺田都是同年，難道彼此之間沒有競爭心態嗎？

竹谷：大家都擁有很強烈的個人特色，所以我覺得還不到那種程度。

寺田：我覺得神奇的是彼此涉獵的領域並不相同，倘若完全重疊或許不會有這麼好的交情。竹谷那時專門做造型，韮澤完全沉浸在怪人的世界，我自己喜歡描繪人物。因為這個緣故，以前韮澤接到遊戲角色設計的工作時，就會把人物描繪全部交給我去做，然後他自己一心投注在怪物的設計（笑）。

所以還真沒有你所謂的競爭心態。我想應該是近似相互刺激的存在。

竹谷：寺田總是在畫畫，韮澤看到都會說「哇！超好看！」

寺田：韮澤有個隱藏技能，就是超會稱讚人，所以我現在有時畫畫都還會想到韮澤的讚美。設計時若有一個目標，就會很清楚自己想要設計的樣子，因此只要配合那個人的喜好添加「梗」，作業就會很快。

桂正和（MASAKAZU KATSURA）

熱愛英雄的漫畫家，也是竹谷隆之、寺田克也兩人在阿佐谷美術學校的學長。有相當多的代表作，包括：『銀翼超人』、『電影少女』、『Ｄ・Ｎ・Ａ² ～他到底失去了什麼？』、『ZETMAN超魔人』。

當然這會隨著領域而有所不同，例如「有些竹谷喜歡」、「有些雨宮喜歡」，韮澤現在依舊是這種衡量指標的存在。有種希望讓他看到時聽到他說「你太有心機了！」的感覺。

HJ：你們之間會利用自己的作品滅他人志氣嗎？

寺田：我覺得我們3人常常會這樣，但是我們不會明說。

HJ：大家對於韮澤的作品有甚麼印象？

寺田：我們都是昭和38年（1963年）出生，所見所聞大同小異，喜好相仿，也很清楚彼此受到哪些作品的影響，但是韮澤有很強的綜合能力，能將這些元素變成自己的風格。不論甚麼創作，韮澤都能完全消化成自己的風格。我本身缺乏這種轉換能力，所以這點讓我非常羨慕。以前雨宮導演曾形容這是一種「創造力」，還說「韮澤最具有創造力，竹谷和寺田還沒有到這種境地」。我們兩個根本就是受到無妄之災（笑）。

韮澤壓根就沒想過要克服自己不擅長之處，如果你提醒他，他還會回嗆：「少囉嗦！」，所以我也就不再提起，但是我認為他原本就有能力發揮所長，同時克服不擅長之處。

桂：這點他挺堅持的，未曾改變。

寺田：所以他不做不喜歡的工作，遇到不擅長的領域就交給別人（笑）。我自己遇到這樣的事會盡量配合，但是韮澤有實力這樣堅持。

竹谷：話説以前他還曾拒絕過汽車廣告的邀約。明明會有不錯的報酬。

桂：那次連大家都説他「太傻了！！」（笑）明明應該要哭喊著「沒錢」的人卻説「沒興趣」。

寺田：或許是因為廣告受眾既不特定又是多數人，無法依照他平常的風格行事，或是他本來就沒興趣。

竹谷：韮澤自年輕的時候就具備強烈的原創性，我自己比較想當個專業的職人，所以我一旦做原創作品，就會過於專注細節並且做太多無謂的事。但是韮澤的原創性很清晰明確，感覺他只會完成前3項最想做的部分。因此他的作品才會散發如此強烈的風格。

HJ：提到原創，聽説韮澤也經常建議竹谷創作原創作品。

竹谷：這是我們每次一起喝酒他就會提到的事。有天在高圓寺喝酒時，他又提到「雨宮導演有『未來忍者』，那你要做甚麼？」，我開玩笑地回他：「既然雨宮導演有『未來忍者』，那我就是『未來漁夫』吧？」，沒想到他説：「這個點子不錯耶」，這也成了『漁夫的角度』創作的契機。

尋元：韮澤很會勸説他人。

竹谷：除了韮澤，我覺得還多虧周圍有不少人推我一把，才能促成這部作品，很感謝大家。

尋元：我自己非常喜歡有關『星際大戰』的幕後製作，所以我很愛問韮澤在自己的作品中會使用哪些元素。

寺田：畢竟這方面韮澤和小林誠（※4）、橫山宏（※5）屬於同一派別，可謂一脈相承。

HJ：桂您説和韮澤第一次見面是在烤肉聚會，那您第一次看到他的作品時有何感想？

桂：真正仔細觀看的作品，是他的第一本作品集（「CREATURE CORE」）。寺田和我説「因為我們都有參與」，讓我看了這本作品集，我看了之後內心驚為天人，立刻跑去買，還很想要盜用（笑）。開玩笑的，不過內容就是如此震撼人心。竹谷和寺田都是業界的頂尖好手，這點無庸置疑，但是韮澤身上具備不同於頂尖好手的破壞力令人驚艷。雖然我們已在烤肉聚會時結識，然而我是先從作品認識韮澤這個人。

尋元：我和桂老師一樣經常參考「CREATURE CORE」。我擔任出版社編輯時就覺得「這本作品集很不錯」，而拿了2本當作資料。在某個領域這本作品集應該可謂是當時的聖經。

寺田：我在國外遊戲或造型工作室也經常看到「S.M.H.」之類的舊刊雜誌。喜歡的人似乎不少，不過「S.M.H.」的創作者原本就是受到國外作品的影響而創作，如今他們的作品又再次給予其他人靈感，這讓我覺得很神奇。

HJ：剛剛桂和尋元也有提到的作品集「CREATURE CORE」，我想很多讀者也是從這本書認識了韮澤，關於這本書是否有甚麼趣事？

尋元：韮澤有時也會在竹谷的工房作業。

寺田克也

漫畫家，插畫家，角色設計師。人稱塗鴉大王，不論遊戲、動漫、寫實等領域都可看到他的作品。他令人驚嘆的繪畫功力還受到世界矚目，和竹谷隆之同屆，都是阿佐谷美術學校的學生。

竹谷：他在創作「CREATURE CORE」的時候好像幾乎都在我這兒，連材料都是用我的（笑）。

寺田：很懂得精打細算（笑）。

寺田：這就是為何明明是韮澤出的書，卻是大家的創作。

竹谷：我做了自己想做的內容。

寺田：但在參與創作時，我並沒有試圖影響他的風格，而純粹希望大家能夠喜歡韮澤的世界觀，而且我自己也想畫。

尋元：但是沒有報酬吧？

寺田：當然沒有，連高柳和鬼頭等人都有參與（※6）。不過我還想再體驗一次這樣的作業。

HJ：關於韮澤本人還有甚麼其他的回憶或印象嗎？

桂：若要說電影的喜好，他喜歡溫暖人心的作品。這和他的創作有極大反差，我覺得很有趣。韮澤創作的作品充滿龐克，就是機械工程之類的元素，但卻喜歡溫暖人心的作品。

寺田：例如『忠犬八公的故事』？

桂：這我不知道，但我想他喜歡直擊人心、感人肺腑的電影。

寺田：不希望他人的創作帶給自己不舒服的感覺。

桂：他不喜歡有毒品或很多人死去的電影。

寺田：對對，如果和韮澤提到很哀傷或難過的新聞，他為遮住耳朵

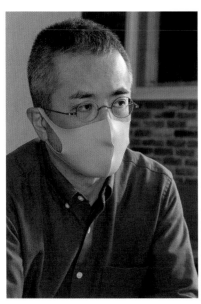

竹谷隆之
日本代表性造型師之一，負責本刊特輯的封面造型製作。在這次邀約的創作者中，他是和韮澤靖交情最久的人。關於收錄的作品請參考本刊的P.8。

說：「我不想聽到現實的壞消息」，他的個性就是這樣。

桂：他很愛大相撲力士。

竹谷：這好像是後來的事，後來才很了解相撲。

寺田：我沒和他討論過這些話題，不過我們曾熱烈討論過胸部和腹部的話題（笑）。

桂：關於特攝英雄，我自己只對英雄有興趣，韮澤和我相反，超愛怪人，只要一談到這個話題就興致盎然。看待怪人的視角真的是無人能及，讓我有了全新觀點。

寺田：他這種極致喜歡的能量好像有種帶動周圍的力量。英雄和怪人呈對峙的立場，我覺得桂也具有和韮澤相同的力道。

竹谷：沒錯，我明明對蝙蝠俠沒興趣，但是認識桂之後，漸漸覺得「我好像也喜歡上蝙蝠俠」。

寺田：有些人在喜好方面有很強的感染力。雨宮也是這樣，桂也是。在我周圍的人當中，韮澤更是明顯。

桂：（一邊看著作品集「NIRA WORKS」）這篇「PHANTOM」（※7）的每個設計都超酷。重新看電影，會覺得完全不一樣。

他的作品有種魔力，讓人回頭看原著會覺得「不一樣！」而感到失望。（笑）

寺田：關於喜好，就我所知，他對很多東西都有所共鳴，好比剛才提到他喜歡的溫暖人心的電影。他並非藉由特殊的喜好，反而是將心有所感的事物內化成自己的養分後，創造出自己的作品。

尋元：他的每件作品都不是為了炫技賣弄而做，也不是意圖做出令人感到毛骨悚然的作品。

寺田：是因為很酷才做。

尋元：反倒是種美感。

寺田：他原本就不把怪人當作怪胎，他覺得出生成怪人也是無可奈何之事。既然如此想把他們做得帥氣一些，他大概抱持著這種心情，這樣的想法很強烈。

尋元：他一直都很喜歡科學怪人。

寺田：韮澤創作時，通常都在作品中蘊含著故事。他會仔細思考內容，例如誕生的由來。我自己是聽到別人問才會開始思考，然而他是

尋元森一
漫畫家，在本刊特輯中重新描繪『PHANTOM CORE the comix』（從P.51起）以表致敬，也是韮澤迷必讀的漫畫。韮澤靖曾負責其漫畫『荒野女囚騎士XXX』的角色設計。

一開始就想好完整的故事。而且他看到竹谷和我的創作，還會稱讚我們未預設的點，這讓我感到很有趣。

竹谷：剛才有提到韮澤只畫自己喜歡的題材，在『妖怪大戰』時則發生相反的情況，製作方明明事先已經跟他說「惡魔戴蒙」（※8）不會出場，他還是畫了。

HJ：因為這是一種服務精神？

全員：他只是想畫。

寺田：我想或許是他想到很棒的角色形象。

竹谷：導演分明說了這個角色不會出現在電影中。

桂：雖然他因為想畫而畫，但我想他心中大概在想或許有機會出場。我覺得他很厲害，因為喜歡而畫的那股動力。

HJ：竹谷和寺田覺得自己受到韮澤哪些影響？

寺田：他現在雖然不在了，但是我常想若他看到我的作品會有甚麼想法？

竹谷：我沒想過自己會走上原創的道路，他大大影響了我打算製作原創作品時的想法。設計想法是一個概念，我也是一邊做一邊思考自己該走的方向。

HJ：現在竹谷正在監修韮澤設計的人物模型原型，這時會想到韮澤嗎？

竹谷：我想倘若菲澤還在世，他會有和我不同的講法，不過還留有繪圖，我只是透過繪圖推測他大概的想法和製作方法。

桂：或許本人看到會有不同的説法，但是竹谷還挺了解他的喜好和想法，應該可以想像到。

竹谷：監修時會特別留意眼睛和表情這些會表現菲澤風格的地方。

桂：大家都説菲澤很會稱讚人，但是我都沒有被稱讚過（笑）。在居酒屋遇到時，他總是會否定我，對於角色的命名很要求。

尋元：（寺田的漫畫『THE BELLY OF CHERUB』（※9）角色名稱是「NZARI」）他很在意以「N」開頭的命名。

寺田：他對角色名稱很敏感。

桂：他常常説「太爛了！」，對任何事。正因為這樣被他稱讚才會很開心。

尋元：我大概知道他的取材，但能如此融合很有趣。既成熟又可愛，菲澤的作品給人這種感覺。

桂：或許是「可愛」這個關鍵字。我認為他本人應該也很注重這點。

尋元：因為本人很可愛。

桂：如果説受他作品影響的元素中還缺少哪一點，我想應該是「可愛」這一點。從作品看不出來，但是存在於創作者本身，所以我覺得確實反映在其中。

寺田：這很明顯，可愛的魅力是天生的特質，所以很難後天擁有，而菲澤擁有這項特質。

桂：比如玩具，他也是喜歡可愛的東西。

寺田：一如桂所説，若是追求這種風格的人來做，很多都只會顯得過於寫實，又可憐又可怕。

尋元：會變得超可怕。

寺田：沒錯，但是菲澤做這些內容時，總會添加不同他人的一絲幽默。這些即便在閱讀他的漫畫，都可以從角色台詞感受到，其實不論哪一個角色，可愛都占有很重要的元素。

竹谷：菲澤自己就很親切，和誰都能變得很要好。

寺田：果然創作就是會呈現一個人的個性。我覺得可愛這個特質尤其明顯，從他的作品就可以看到這一點。

竹谷：我覺得自己也從菲澤的親切中獲得救贖。挺照顧我的，我很感謝。

桂：乍看似乎很尖鋭，但就是這些地方讓人喜歡他吧！

寺田：我實在學不來他的可愛。

桂：這是從他身上散發出來的氣質。

桂：從他身上完全看不出龐克和虐待狂的一面。因此他會創造出這種風格的作品，真是讓人覺得不可思議。真的是很有趣的傢伙。

HJ：所以半夜接到邀約也會出來喝酒？

桂：不不不，應該是我是個好酒伴吧（笑）。

2021年11月在Hobby JAPAN採訪

※1雨宮慶太
電影導演、插畫家、角色設計師，也是桂田和、竹谷隆之、寺田克也在阿佐谷美術學校的學長。
※2『未來忍者 慶雲機忍外傳』
1988年發行的錄影帶，由雨宮導演拍攝的科幻特攝時代劇。
※3『無限住人』
沙村廣明在月刊Afternoon連載的時代劇漫畫。曾改編成動漫、舞台劇、寫實電影。
※4小林誠
插畫家、機械設計師。以模型師身分活躍於月刊Hobby JAPAN等。在『宇宙戰艦大和號：復活篇』擔任代理導演，在『宇宙戰艦大和號2202 愛的戰士們』擔任副導演。菲澤靖和竹谷隆之都曾是其助手。
※5橫山宏
插畫家、機械設計師，為『Ma.k.』的原著作者，將自己設計、製作的模型拍攝成照片故事。以沿用舊有模型零件的作法打造出獨創又合理的作品。隸屬於日本SF作家俱樂部。
※6高柳和鬼頭等人
高柳祐介（已故）、高橋雅人、小杉和次、鬼頭榮作都是曾參與「CREATURE CORE」的造型創作者。
※7 PHANTOM
刊登在作品集「NIRA WORKS」的作品，主題為搖滾音樂劇電影『魅影天堂』出場的角色。
※8惡魔戴蒙
古巴比倫妖怪，出現在大映製作於1968年上映的電影『妖怪大戰爭』，但並未出現在2005年版菲澤靖負責美術設計的電影。
※9『THE BELLY OF CHERUB』
寺田克也的單篇作品，刊登在「COMIC MAKER」（Victor Books刊）。尋元森一表示這是菲澤靖非常喜愛的一部作品。
※文中省略部分敬稱

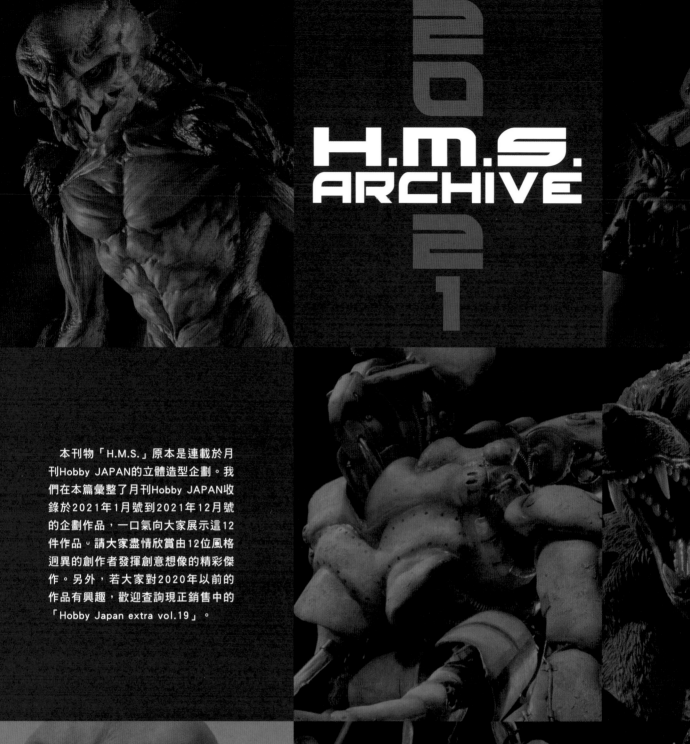

H.M.S.
ARCHIVE
2021

本刊物「H.M.S.」原本是連載於月刊Hobby JAPAN的立體造型企劃。我們在本篇彙整了月刊Hobby JAPAN收錄於2021年1月號到2021年12月號的企劃作品，一口氣向大家展示12件作品。請大家盡情欣賞由12位風格迥異的創作者發揮創意想像的精彩傑作。另外，若大家對2020年以前的作品有興趣，歡迎查詢現正銷售中的「Hobby Japan extra vol.19」。

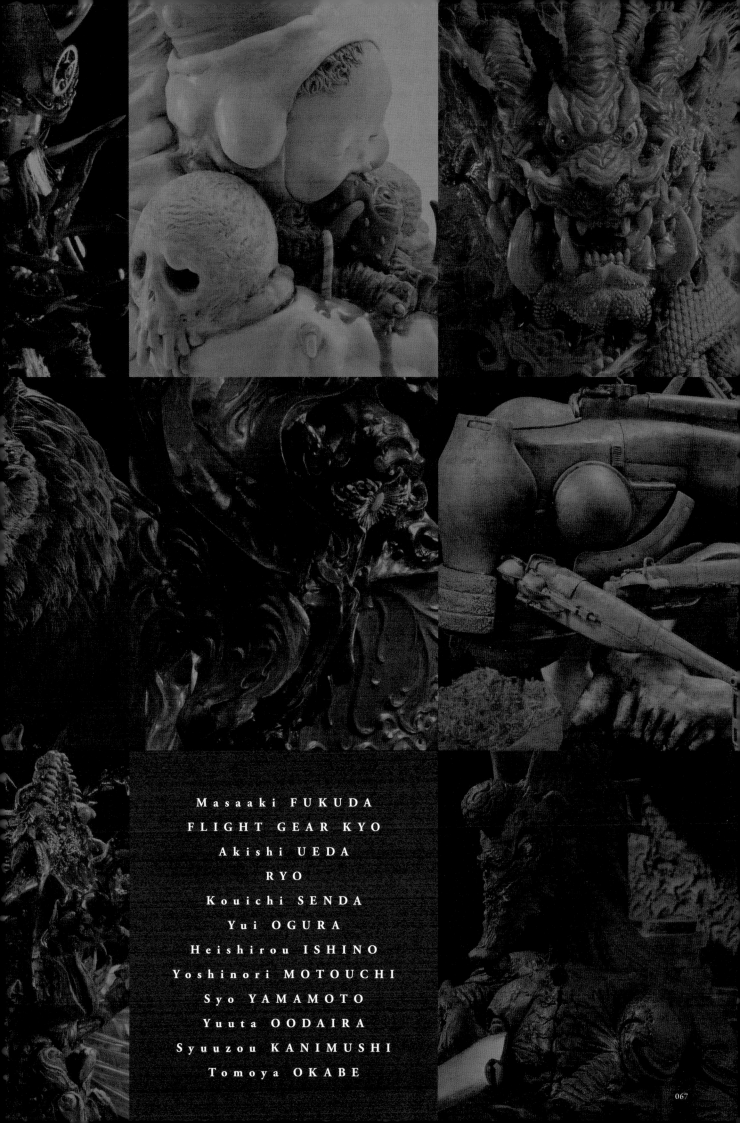

Masaaki FUKUDA
FLIGHT GEAR KYO
Akishi UEDA
RYO
Kouichi SENDA
Yui OGURA
Heishirou ISHINO
Yoshinori MOTOUCHI
Syo YAMAMOTO
Yuuta OODAIRA
Syuuzou KANIMUSHI
Tomoya OKABE

精螻蛄／釣瓶火

精螻蛄是鳥山石燕繪畫中相當知名的妖怪，福田雅朗以
生物造型的手法立體形塑出妖怪的面貌，希望大家留意那
些讓80～90年代怪物電影迷有所共鳴的設計。

scratch built
SYOUKERA
TSURUBEBI
modeled by Masaaki FUKUDA

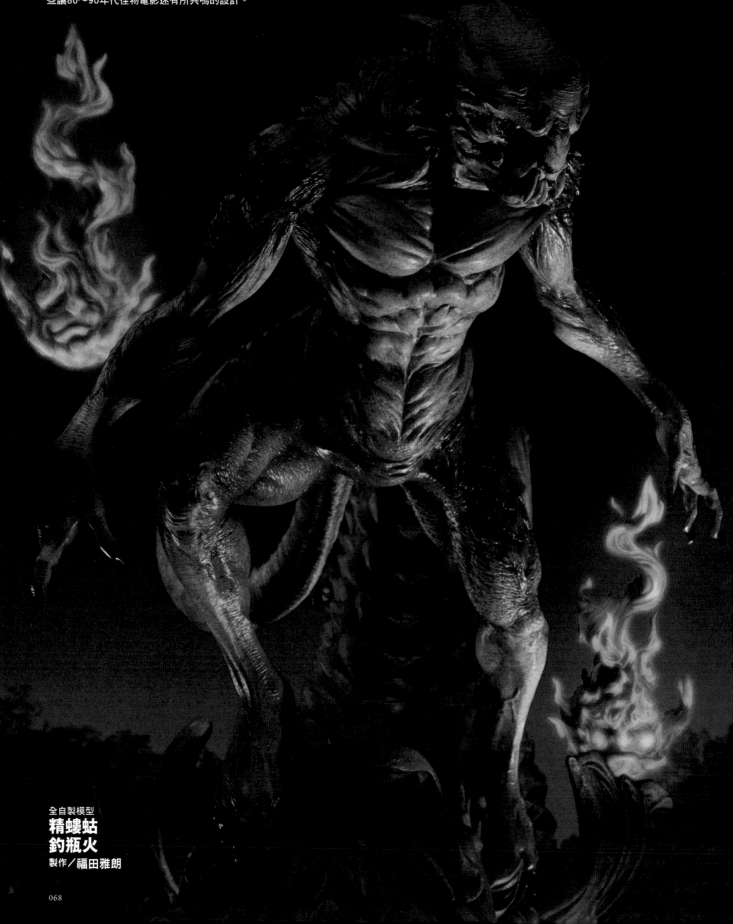

全自製模型
精螻蛄
釣瓶火
製作／福田雅朗

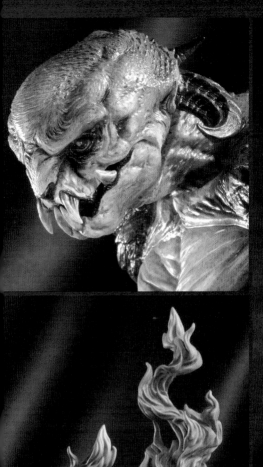

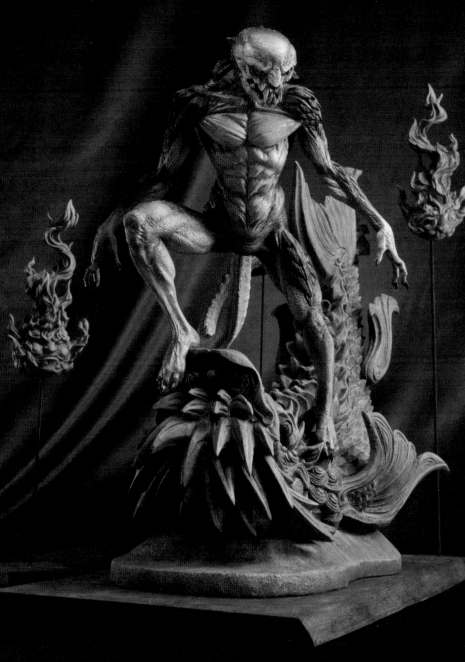

福田雅朗（MASAAKI FUKUDA）
　他是一名特殊造型師（作品包括電影、電視、活動等）。最近還
參與商品原型的製作和Wonder Festival等的活動。此外，他也會以
「MARUMAME堂」的名稱在Instagram、「acebook公開作品。

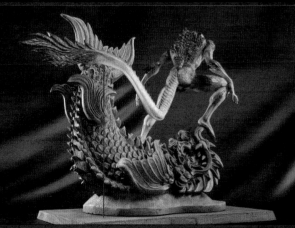

邪神替身人偶的咒怨

長年在影像作品製作特殊造型的 FLIGHT GEAR KYO，這次創作了全高約50cm的大型作品。美麗的人偶面容卻有象徵不祥的蛇身，散發出詭異衝突的氛圍令人印象深刻。

scratch built
EVIL DOLL
modeled by FLIGHT GEAR KYO

全自製模型
邪神替身人偶的咒怨
製作／FLIGHT GEAR KYO

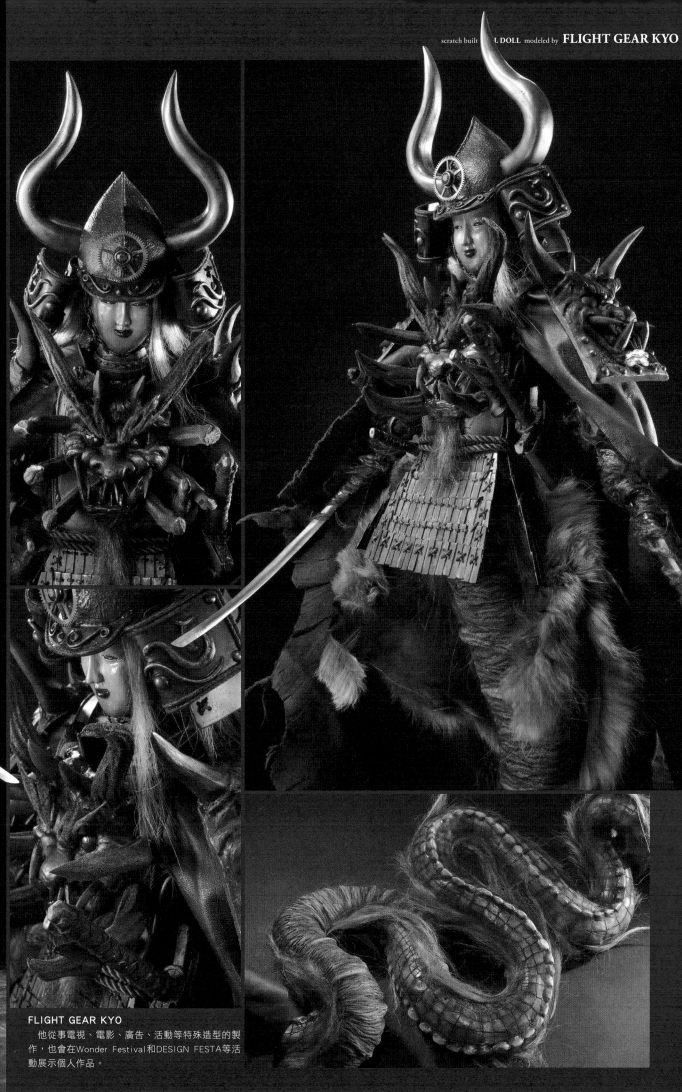

他從事電視、電影、廣告、活動等特殊造型的製作，也會在Wonder Festival和DESIGN FESTA等活動展示個人作品。

FLIGHT GEAR KYO

他從事電視、電影、廣告、活動等特殊造型的製作，也會在Wonder Festival和DESIGN FESTA等活動展示個人作品。

鬆餅蝸牛和草莓王

植田明志為在海外也有極高評價的造型師,他以普普風的創作手法在生物和惡魔橫行的「H.M.S.」,展現自己可愛又獨特的世界觀。希望大家除了可感受到作品呈現的可愛表象,還可細細體會隱晦又感傷的兒時回憶。

scratch built
Pancakesnail&Strawberry King
modeled by Akishi UEDA

全自製模型
鬆餅蝸牛和草莓王
製作╱植田明志

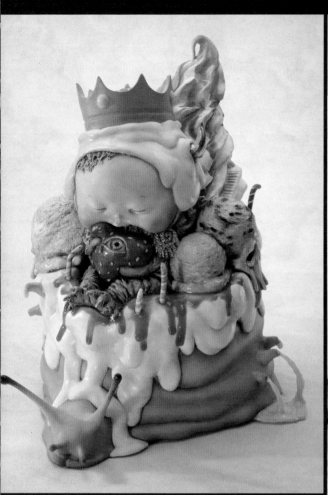

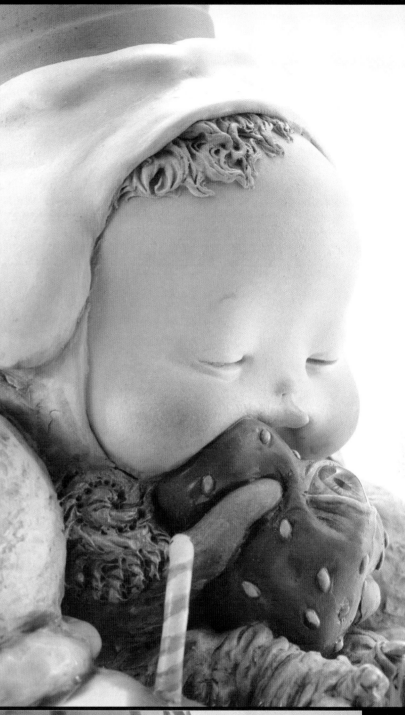

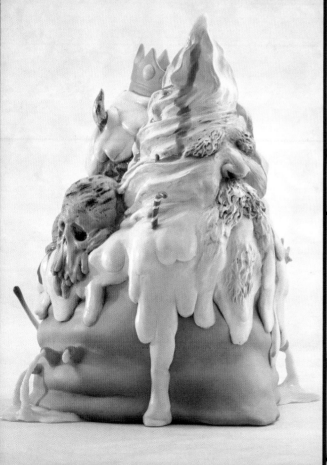

植田明志（AKISHI UEDA）

他以回憶和夢想為主題，製作出微微感傷的作品。自幼深受美術、音樂、電影的薰陶，創作以普普超現實主義的調性為核心，以多樣風格和題材，表

刻耳柏洛斯

RYO（黏土星人）是在寫實與普普風之間自在游移的造型師。他這次創作的刻耳柏洛斯並非亞洲版的地獄犬，而是地獄石獅（！）。在設計上以至今未曾在創作中使用的柔軟材料，例如布料和毛皮等形塑出怪獸，隱約流露出溫暖的氛圍，充滿魅力。

scratch built
KERBEROS
modeled by RYO

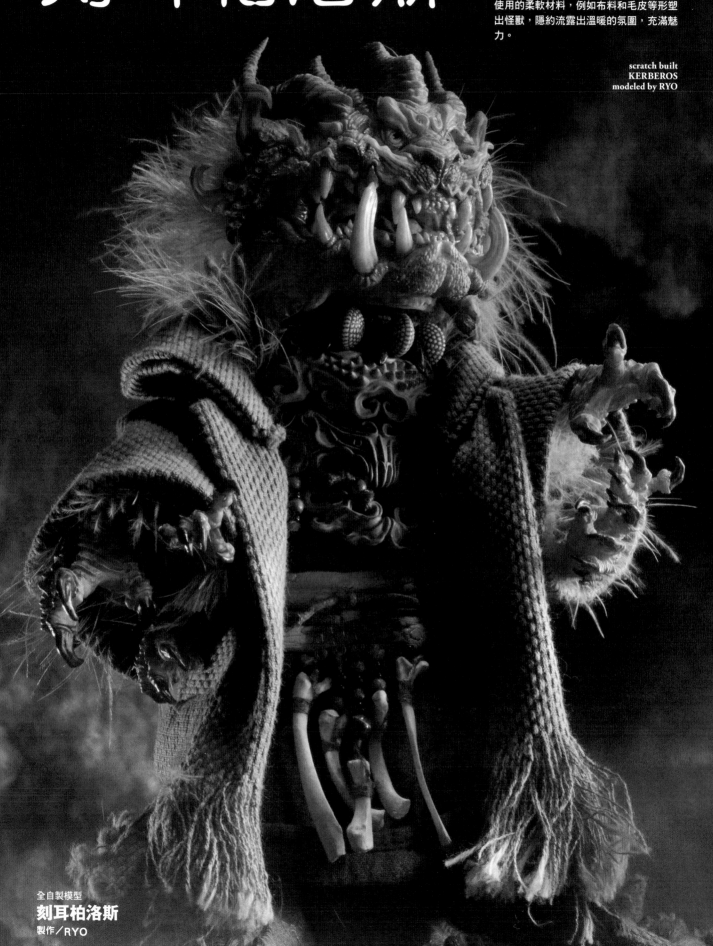

全自製模型
刻耳柏洛斯
製作／RYO

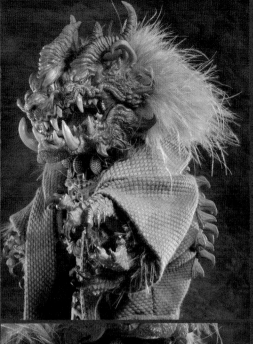

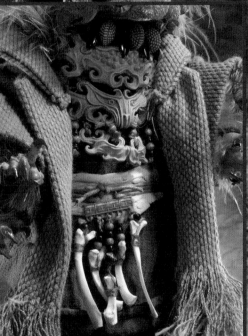

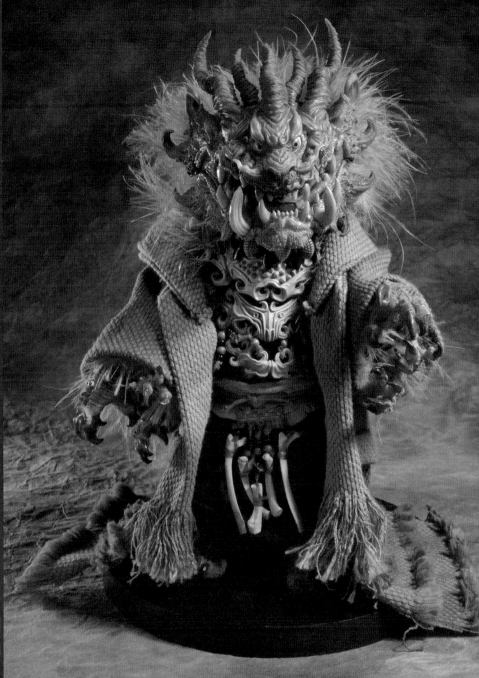

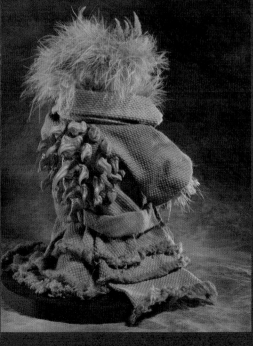

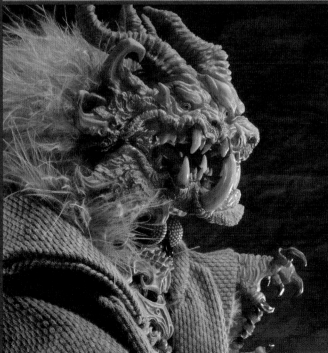

RYO
　他是擅長以怪獸或
動物為主題創作的年
輕原型師。2015年
開始以「黏土星人」
的名號參與Wonder
Festival等活動。

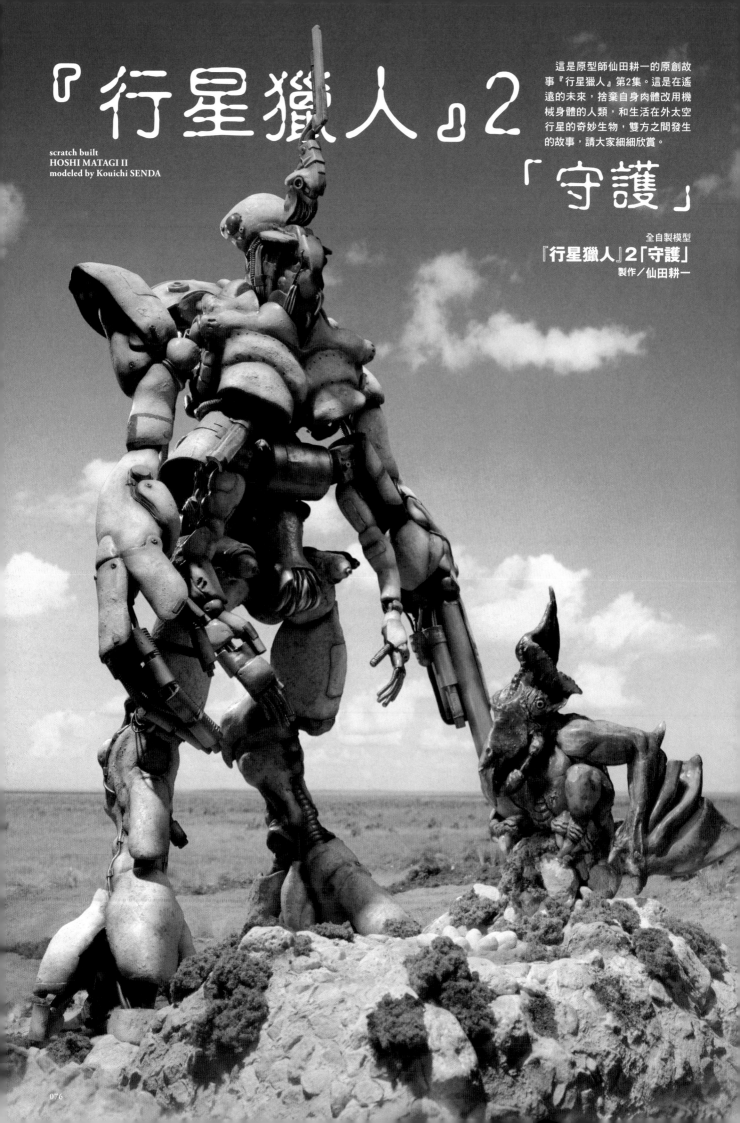

『行星獵人』2

scratch built
HOSHI MATAGI II
modeled by Kouichi SENDA

這是原型師仙田耕一的原創故事『行星獵人』第2集。這是在遙遠的未來，捨棄自身肉體改用機械身體的人類，和生活在外太空行星的奇妙生物，雙方之間發生的故事，請大家細細欣賞。

「守護」

全自製模型
『行星獵人』2「守護」
製作／仙田耕一

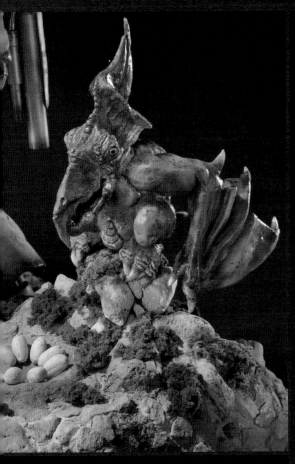

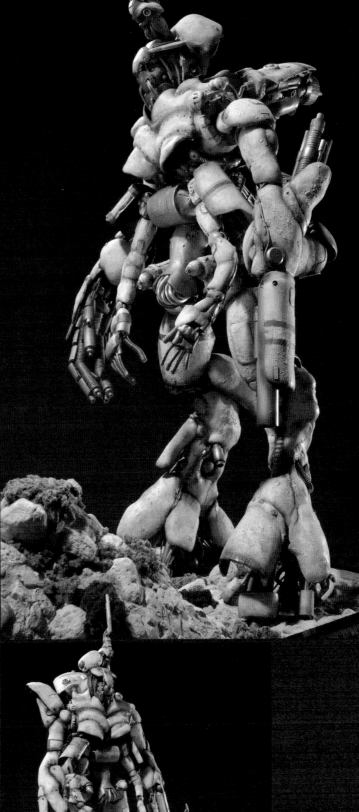

2002年起以「GG'R」之名開啟造型塗裝的事業。本人表示「希望大家在腦中以聲優津田健次郎的聲音閱讀這次作品的撰文」。

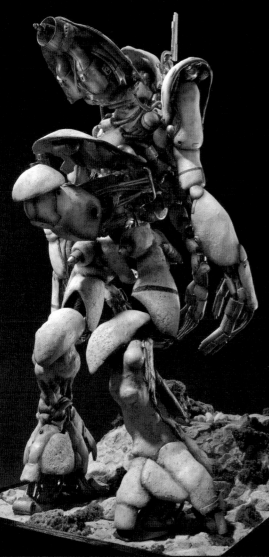

仙田耕一
（KOUICHI SENDA）

狼人『Benandanti』

scratch built
Benandanti
modeled by Yui OGURA

透過毛骨悚然的猙獰表情呈現狼人變身時的痛苦和對鮮血的渴望，作品生動逼真，帶給觀眾強烈的感受。但與此同時也希望大家欣賞用細膩雕刻表現的狼人毛皮等細節造型。

全自製模型
狼人『Benandanti』
製作／YUI OGURA（yuchin）

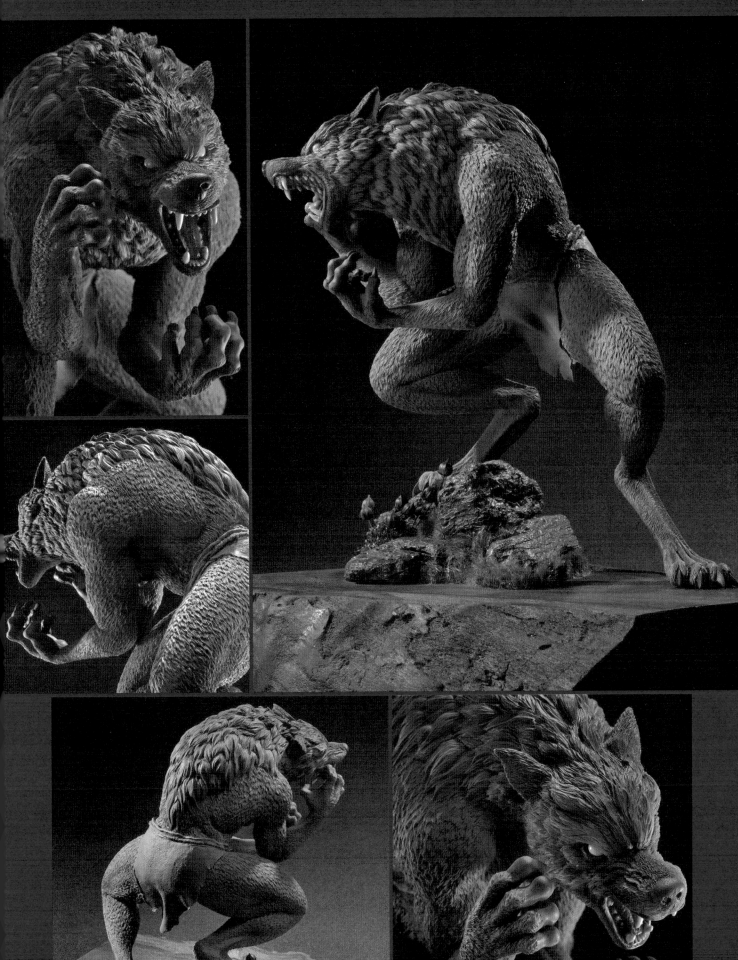

YUI OGURA（yuchin）
他是一位主要創作怪獸和生物造型的年輕原型師。2017年起以
「suika club」之名參與Wonder Festival等各項活動。

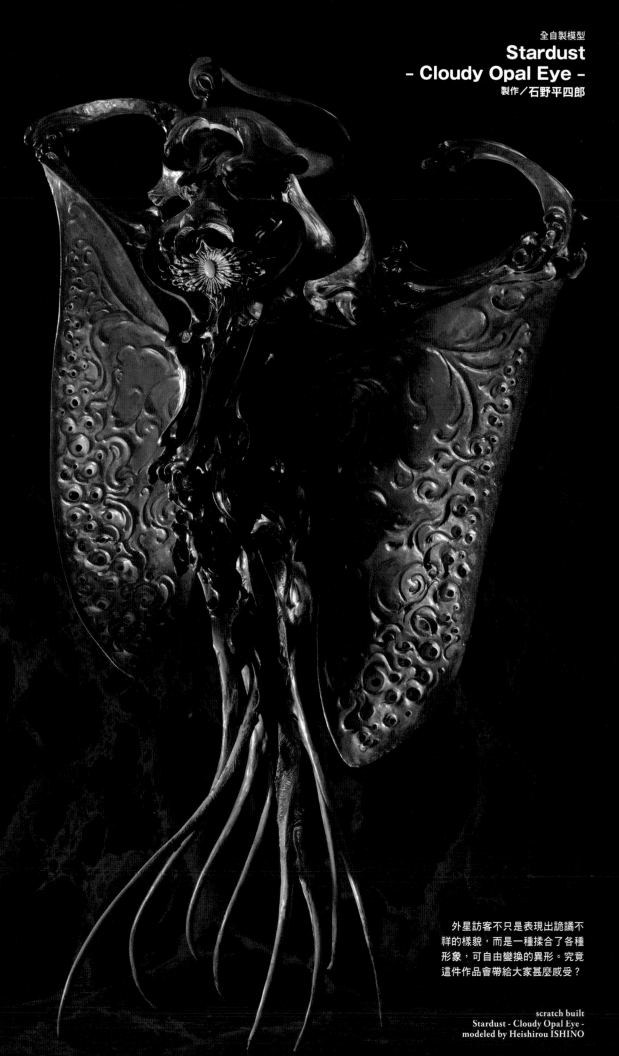

Stardust - Cloudy Opal Eye -

全自製模型
Stardust
- Cloudy Opal Eye -
製作／石野平四郎

外星訪客不只是表現出詭譎不
祥的樣貌，而是一種揉合了各種
形象，可自由變換的異形。究竟
這件作品會帶給大家甚麼感受？

scratch built
Stardust - Cloudy Opal Eye -
modeled by Heishirou ISHINO

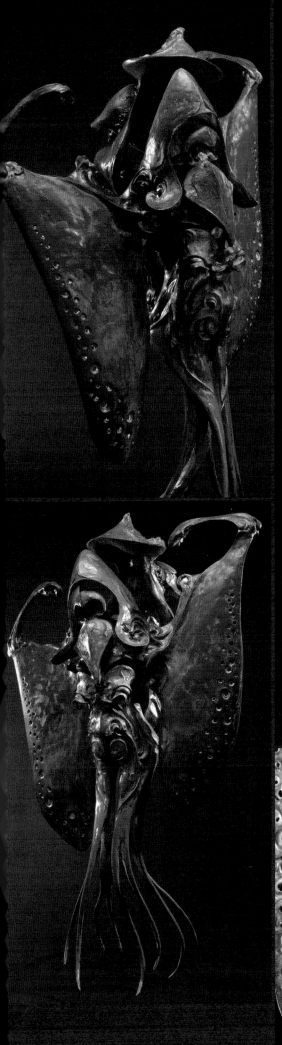

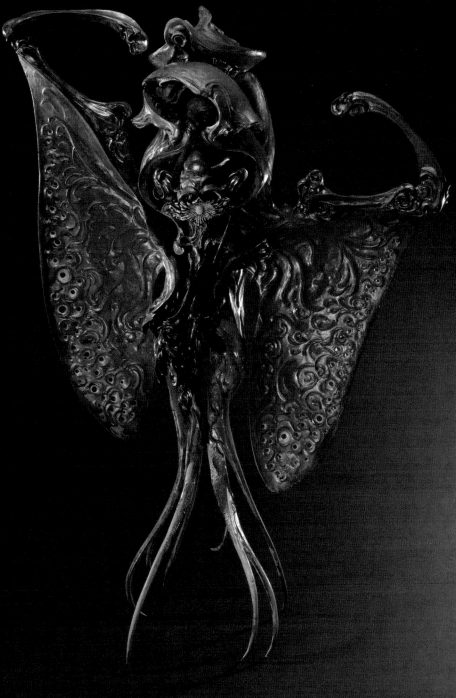

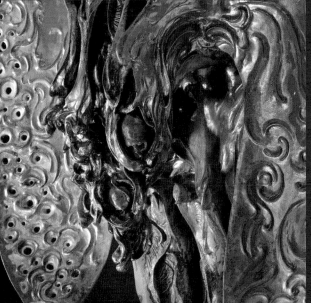

石野平四郎
（HEISHIROU ISHINO）

　1992年生於神戶，一位
藝術家兼造型師。他利用黏
土材料將幻獸、怪獸、神祇
等超自然的存在化為實體造
型。由於同時以藝術家的身
分創作，為了明確自己在造
型和主題上產生的問題和定
位，在主流文化和次文化的
類別間徘徊探究，企圖釐清
確立出一個全新領域，藉此
進一步細分出藝術類型。

Forest Walker

元內義則曾在作品「nostalgia」（刊登於Hobby Japan extra vol. 19），製作了佇立在火車墳場的巨大勝利7型蒸汽火車，而受到大眾矚目。這回他一改前次的科幻風格，在第2次刊登的作品中，利用本業的特殊造型技巧，製作出迷路的神秘步行機械，徘徊在有巨型生物潛藏的森林中。作品底座為造型搶眼的巨型生物顱骨，希望大家一起欣賞。

scratch built
Forest Walker
modeled by Yoshinori MOTOUCHI

全自製模型
Forest Walker
製作／元內義則

元內義則（YOSHINORI MOTOUCHI）
負責GEN MODELS的營運，除了迷你模型和迷你布景，還會製作定格動畫的木偶，造型創作的類型廣泛，不分領域。

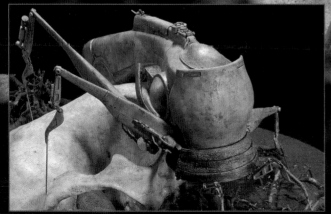

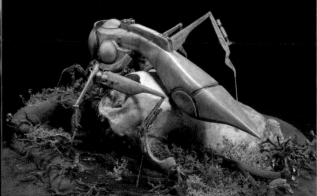

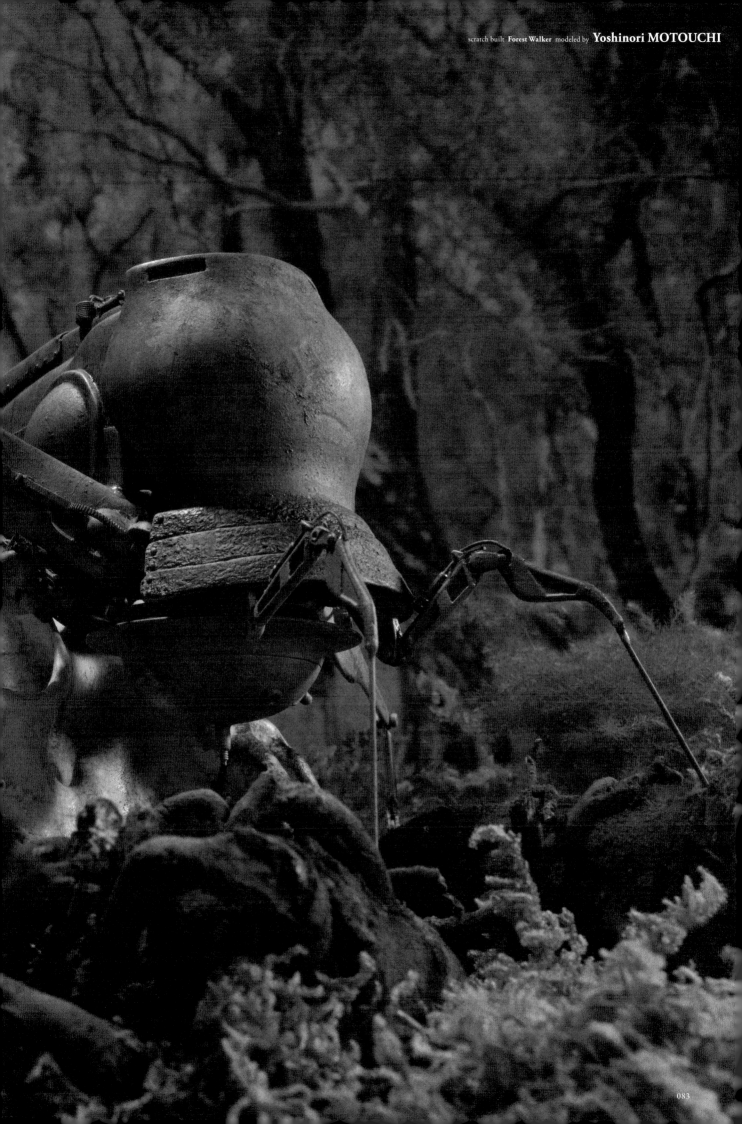

荷姆克魯斯

scratch built
Homunculus
modeled by Syo YAMAMOTO

荷姆克魯斯
製作／山本翔

造型師山本翔以妖怪、未經確認的生物、幻獸等為主題，透過細膩真實的造型，呈現生物幼體的不完整性和醜陋，並且傳達出由內湧現的生命力。他是第一次將作品刊登在H.M.S.。作品讓人聯想到生命演化到一半的胎兒，令人驚異又充滿美感，可以讓人細細品味當中奇妙的魅力。

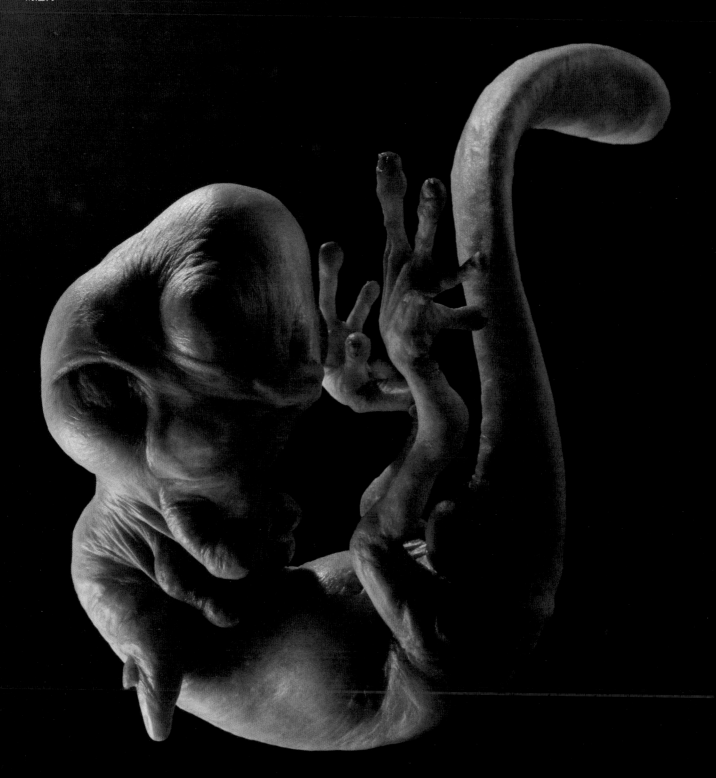

scratch built
Homunculus
modeled by Syo YAMAMOTO

全自製模型
荷姆克魯斯
製作／山本翔

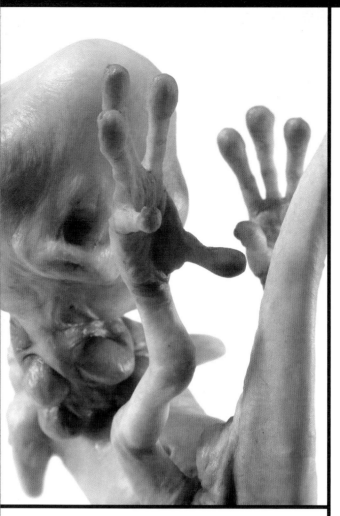

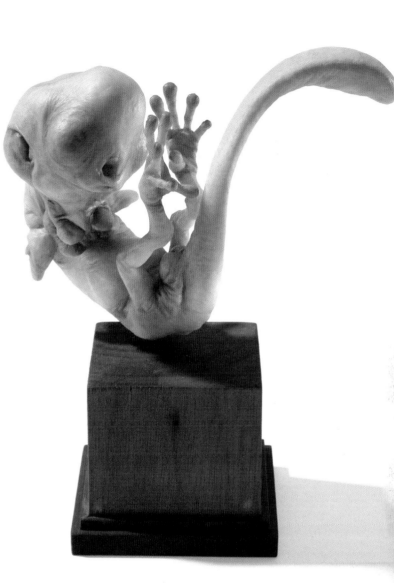

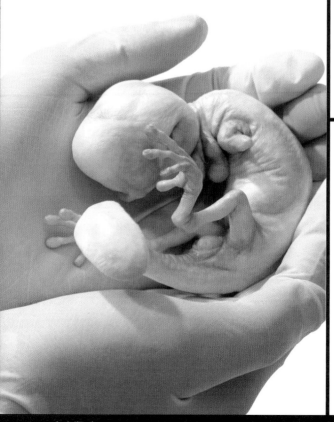

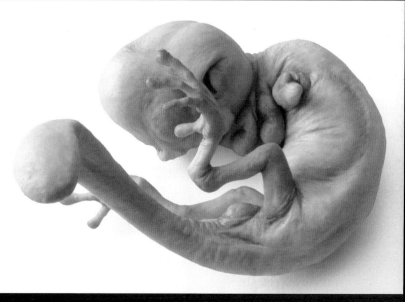

山本翔（SYO YAMAMOTO）
他大多以生物為主題創作造型作品。除了參加日本國內外的展示會，還會參加Wonder Festival等活動。
HP sho-yamamoto.com　Twitter @shoyamamoto_　Instagram sho_yamamoto_　YouTube 山本翔【shoyamamoto sculpt】

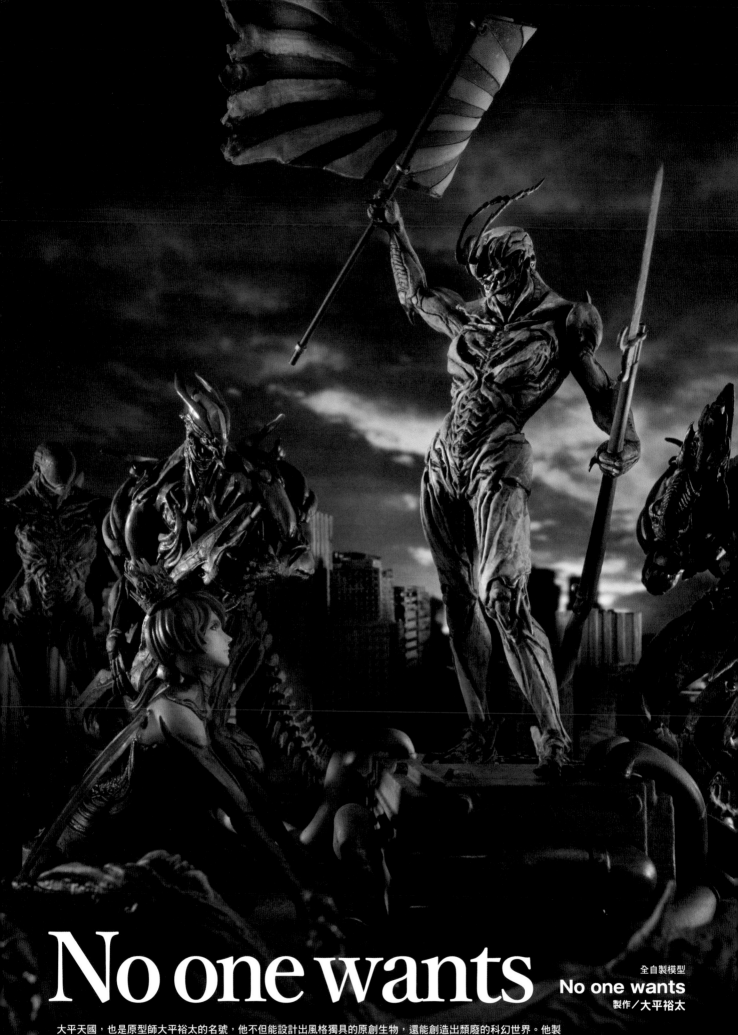

No one wants

　　大平天國，也是原型師大平裕太的名號，他不但能設計出風格獨具的原創生物，還能創造出頹廢的科幻世界。他製作的「No one wants」以自己獨特的科幻世界觀，將德拉克洛瓦的繪畫「自由領導人民」重新建構成微縮模型。希望大家能從濃縮的空間中，感受到大平傳達的豐富訊息。

scratch built
No one wants
modeled by Yuuta OODAIRA

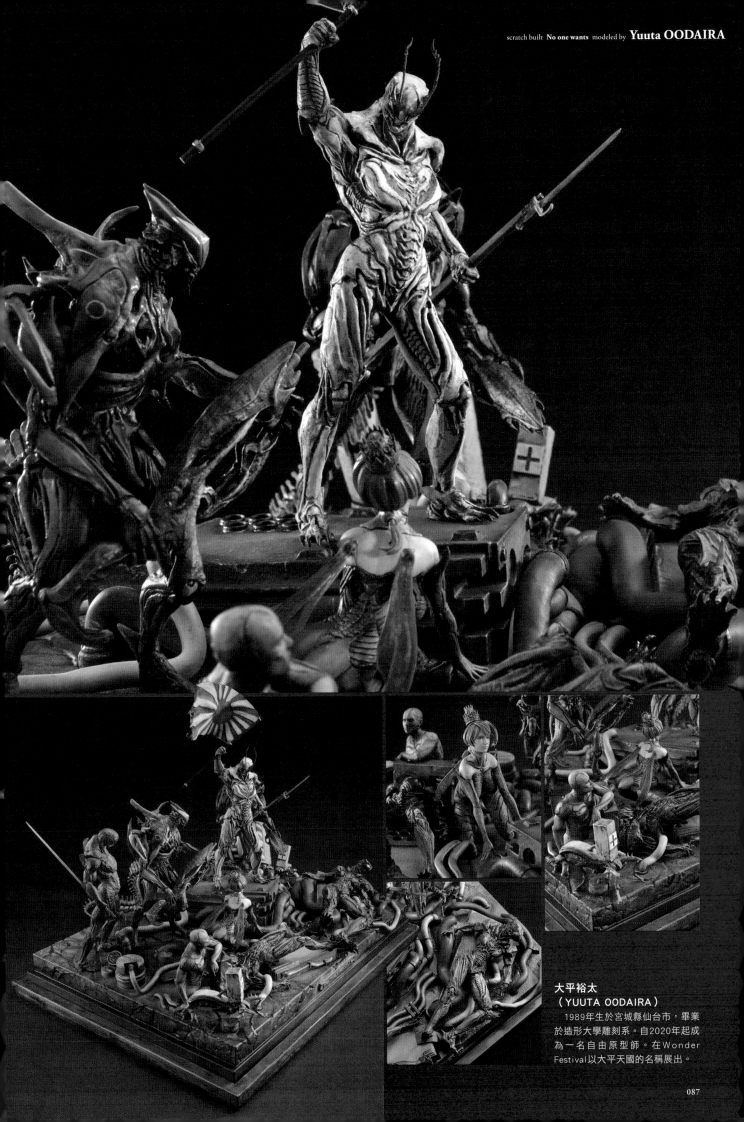

scratch built **No one wants** modeled by **Yuuta OODAIRA**

大平裕太
（YUUTA OODAIRA）
　1989年生於宮城縣仙台市，畢業於造形大學雕刻系。自2020年起成為一名自由原型師。在Wonder Festival以大平天國的名稱展出。

夜綻之花

對於喜愛生物造型的大家來說，
很多人都聽過擬真爬蟲類造型原型
師——蟹蟲修造的名字。
　　這次我們請到蟹蟲修造製作的作
品，正是以他擅長的爬蟲類為主
題，呈現出又漂亮又可怕的生命
體。他巧妙利用每天收集到的自然
素材，創造出這次的造型，依舊令
人矚目，請細細欣賞。

scratch built
YAMIYO NI SAKU HANA
modeled by Syuuzou KANIMUSHI

全自製模型
夜綻之花
製作／蟹蟲修造

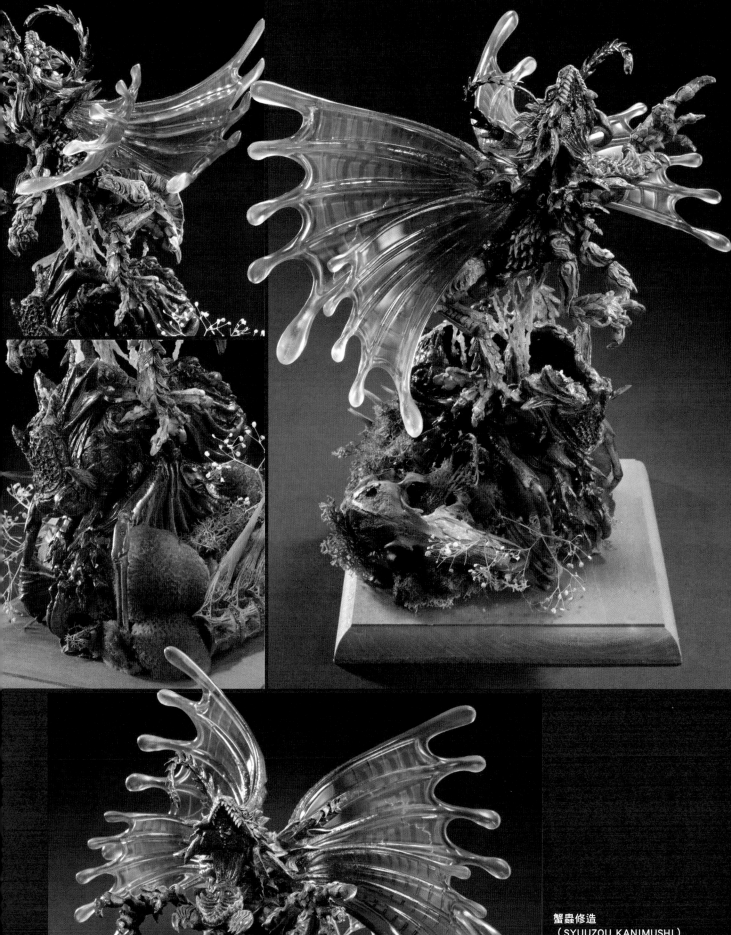

蟹蟲修造
（SYUUZOU KANIMUSHI）
　生於1996年，畢業於大阪總
合設計專門學校造型科。主要製
作爬蟲類等有鱗生物的造型，並
且在各種活動展示與販售。

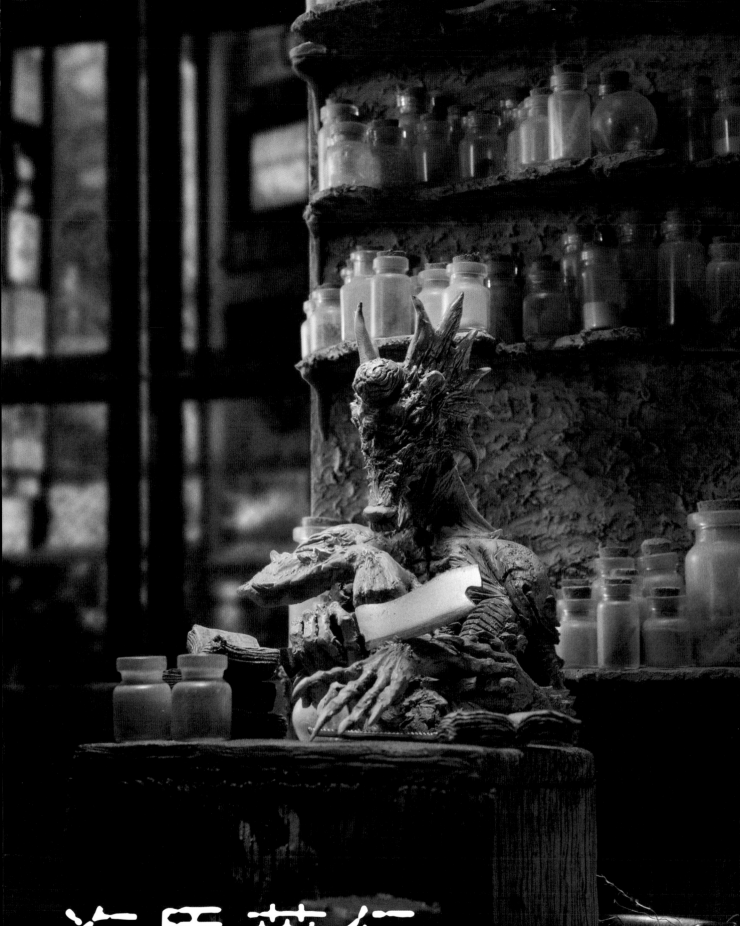

海馬藥行

全自製模型
海馬藥行
製作／岡部智哉

scratch built
Seahorse pharmacy
modeled by Tomoya OKABE

這次也加入這項企劃的岡部智哉，是一位製作日本國內外怪獸、生物類角色等商業原型的年輕原型師。他以微縮模型製作出由神秘族類經營的藥行，他們會以自身皮膚為醫藥原料。除了藥行老闆兼原料供應者，還有藥行氛圍濃厚的店內造型陳設，都是值得一看的亮點。

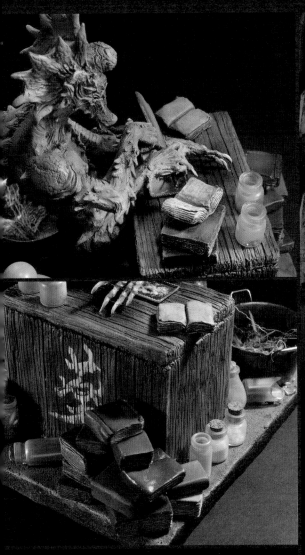

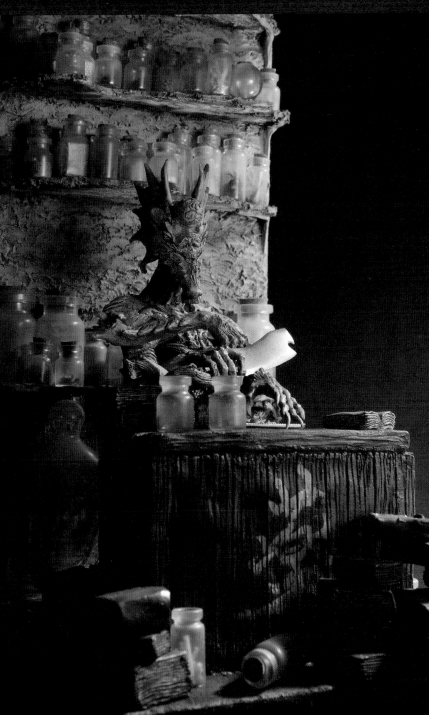

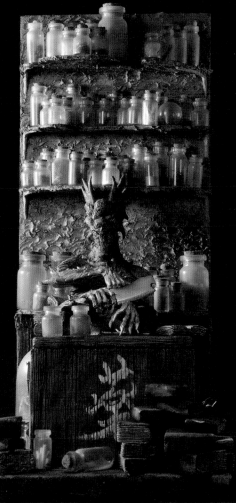

岡部智哉
（TOMOYA OKABE）
　1996年出生，隸屬於
怪物屋工房，通常多製作
怪獸、生物等的造型原
型。

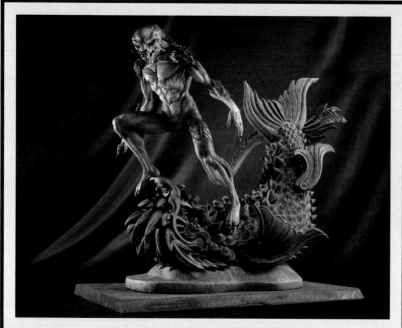

精螻蛄／釣瓶火　　製作與撰文／福田雅朗

　創作形象源自江戶時代後期的「精螻蛄（しょうけら）」，這個妖怪會在每60天一遇的庚申日出現在古城上監視人類。精螻蛄、釣瓶火和鯢鉾都是用NSP黏土製作原型，並且以矽橡膠做出模型後，再用樹脂翻模複製，最後以壓克力塗料上色完成。

　一開始想將釣瓶火做成如阿修羅般有三張臉，但是因為時間的關係，只做出前後兩張不同的臉。

初次刊登／月刊Hobby JAPAN 2021年1月號

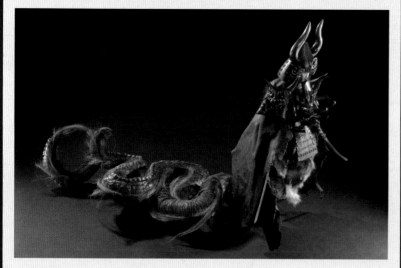

邪神替身人偶的咒怨　　製作與撰文／FLIGHT GEAR KYO

　平安時代有一位傳說的人偶師。

　據說不論是哪戶人家都會供奉他做的人偶，去除依附在家中的邪祟。他製作的人偶就是擁有如此神力。

　為了守護人們而製作出的人偶，為了人類鞠躬盡瘁。

　但是有位權貴的小孩罹患了怪病而臥床，最終不幸死去。這位權貴在盛怒之下發令：「都是人偶的關係！立刻燒盡城中所有人偶！」，這使守護人們至今的人偶們相繼焚毀。

　人偶最終感到悲憤不已，借助過往吸收的祟氣之力，化身成人們最恐懼的姿態。

　自此拉開了人類與人偶之間的戰爭。

初次刊登／月刊Hobby JAPAN 2021年2月號

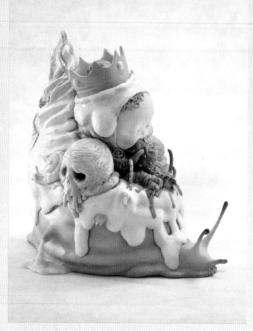

鬆餅蝸牛和草莓王

製作與撰文／植田明志

「鬆餅蝸牛和草莓王」

小時候　爸爸曾帶我去一家小小蛋糕店。
大概是我某一年的生日。
記憶中　雨淅瀝淅瀝地落下
大大的雨傘之間　可看到藍色繡球花。

大門有個小窗　透出黃色微光　我和父親推開大門
眼前出現如水族館大小的玻璃櫃
珊瑚般色彩繽紛的蛋糕　看似害羞
但是　模樣自豪地列隊並排。
門外的雨天氣味　禁止入內　不停從窗外往內窺探。

巧克力蛋糕在水箱中
讓我想到　他還是果實的時候
用大量水果裝飾的蛋糕
希望有一天　人們看到真正的自己。

我看到　有一塊小蛋糕　靜靜待在他們身旁。
他是一塊黃色海綿蛋糕　身穿白色奶油
抱著一顆如心臟鮮紅的草莓。
心臟裏了一層糖漿　哭泣似地　閃閃發光。
仔細一瞧　雪地般的奶油地面　微微滲出血紅果醬。

忽然爸爸的大手舉起　指向他時
他一聲驚叫　害羞地低下頭。

當我看向窗外　雨天的氣味　早已不知去向。

初次刊登／月刊Hobby JAPAN 2021年3月號

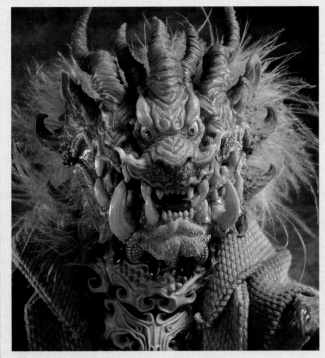

刻耳柏洛斯

製作與撰文／RYO

　　我是RYO（黏星人）。這次製作了地獄石獅刻耳柏洛斯，牠是希臘神話中著名的怪獸，經常現身在各類作品中。而在中國的山海經中，也有名為雙雙的3頭怪獸，所以這次作品的設定為怪獸從希臘到中國，然後再遊歷到日本，如今牠的後代成了日本地獄之門的石獅。因此設計時表現出亞洲風的裝飾和門前石獅的形象。另外，我喜歡呈現很有分量的頭部造型，所以將3顆頭的分量整合成一顆巨大的頭部造型。

　　頭、手腳和青銅的頸部裝飾都是用Zbrush做出模型後，再用剛購買的全新3D印表機列印出來。服飾用漂白劑將植物染的刺子繡布料褪色後，再塗成色調斑駁的樣子，並且以手縫製成。製作迷你服飾有種莫名的療癒感。鬃毛是用噴筆將毛上色後黏貼而成。這次製作時嘗試了許多材料的組合，過程既新鮮又充滿樂趣。

初次刊登／月刊Hobby JAPAN 2021年4月號

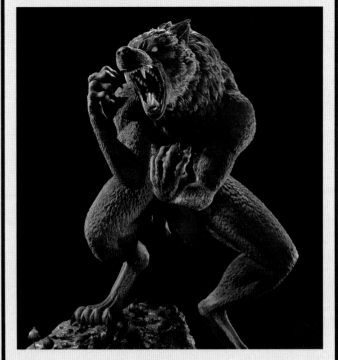

狼人『Benandanti』

製作與撰文／YUI OGURA（yuchin）

「今晚月色好美」
「啊～今晚狼人會出現，最好再考慮一下」
「別擔心，我有預感今晚會大豐收」
——盜獵者的最後對話

　　作品發想自16-17世紀義大利弗留利地區流傳的原始傳統，而命名為『Benandanti』。

　　傳說中，狼人會從覬覦森林和收成的人手中奪回豐收莊稼。形象為深居森林的守護獸，並且設計成類似狼的獸人。我喜歡製作毛皮的造型，而對毛皮紋路的添加樂在其中。

　　這是使用灰色軟陶土的手塑造型，手和牙齒等細節都使用了環氧樹脂。生物造型呈現出不錯的樣貌，今後也想持續製作生物造型作品。

初次刊登／月刊Hobby JAPAN 2021年6月號

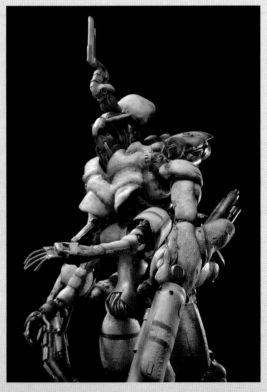

『行星獵人』2「守護」

製作與撰文／仙田耕一

　　這顆行星原本就居住著一群名為龍禽族的鳥類生物，擁有非常穩定的生態系統，是一顆極為美麗的星球。

　　當局為了取樂計畫將整顆星球當成大型獵場並且以這些龍禽族為狩獵對象，原本我基於這項計畫奉命調查這顆行星，然而一到達此地，我腦中對於自己出生之地的依稀記憶，似乎和這顆美麗的星球有所重疊，也就是說我對這顆星球產生了「情感」連結。

　　我至今看過無數星球被殘酷吞併又無情棄置的場景，
　　於是向當局傳送了這裡「不適合」的不實報告，
　　例如有「劇烈的地殼變動」、「多起氣候異常的現象」，並且表示會留下持續調查。
　　此後通訊中斷了10年。
　　儘管遭到拋棄，但是現在和龍禽族一起生活的我，感受到前所未有的滿足。
　　這是我極為懷念的感覺，是曾在遙遠過往體會過的溫暖。

「行星獵人的世界」

　　曾經有一顆蔚藍又美麗的星球，由於居住著名為「人類」的智慧生物，帶來了汙染、散布了毒性極強的病毒，加上同時發生多起的地殼變動和氣候異常，曾經自傲於過往繁華富庶的「人類」，已減至1萬人的數量。

　　人類為了避免滅絕想方設法，集結了至今擁有的知識與技能，捨棄了脆弱的肉體，將大腦和脊隨移植到名為「外殼」的機械，透過將自身機械化脫離了危機，但是這個行為成了一大轉機。因為這幾乎打破了發展障礙，急速推動了宇宙開發的進程。

　　機械化的人類捨棄了再也無法居住的地球，從這顆星球漂泊到另一顆星球，不斷尋求安居之地。

初次刊登／月刊Hobby JAPAN 2021年5月號

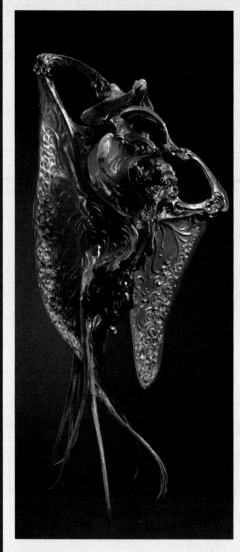

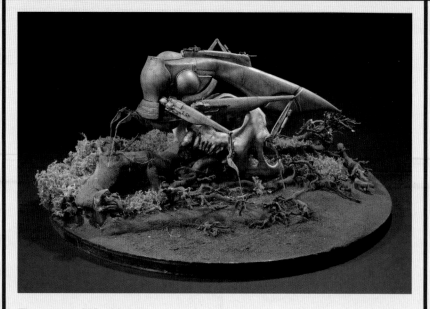

Forest Walker

製作與撰文／元內義則

這個形似昆蟲的機械不斷徘徊在有巨型生物棲息的蔥鬱森林中，繼承了森林守護者的角色，但實際上並未說明其行動的意義和存在的原因，也不清楚是有人駕駛還是無人駕駛⋯⋯。

這次嘗試製作出類似道具的機械物件。身體使用大塊裁切的樹脂塊並且不斷削切加工成想像的形狀。腳等其他零件則是將壓克力和塑膠板層壓後，再用各種補土修飾，機械部分使用中古零件和3D列印的零件，不斷調整組合而成。底座則使用木材、壓克力、保麗龍積層板製作加工後，將虛構的生物顱骨（3D列印）和木頭調整至適當的陳列位置。

初次刊登／月刊Hobby JAPAN 2021年8月號

Stardust
- Cloudy Opal Eye -

製作與撰文／石野平四郎

天際繁星凝聚一體的那年，
一顆巨大星辰墜落的夜晚，
金星仿佛閃耀著無盡光芒，
最終墜入大海。
巨大身體宛如發出乳白色光芒的燈塔，
一轉身，躍過地平線，直墜海底深處。
「最後的樣貌好似鳥追笠的形狀，難道是要參加祭事？還是⋯⋯」

「Astral Body（天體觀測）」是我創作圍繞的主題之一，我想透過這個系列傳輸出，觀測對象、我自己和造型行為之間的「距離」。而這件作品是其衍生系列「Stardust（星塵）」的第一部「故事」，以天然礦物為主軸，創造出外星訪客的形體樣貌。

初次刊登／月刊Hobby JAPAN 2021年7月號

荷姆克魯斯

製作與撰文／山本翔

作品概念為「靜態生命力」，也是我透過許多作品想傳達的概念。

有時相較於強而有力的巨型動物，如夢新生的微小生物更可讓人感到生命力。一如初生的生物有種怪誕感般，讓人們刻意避開視線、感到不快的部分，才能讓人感受到生命的魅力。

作品主題是歐洲煉金術師創造的人造生命體「荷姆克魯斯」，作品究竟將這個生命體的誕生設定為人造還是自然，對此我並不想明說。

設計上混合了魚類、兩棲類、爬蟲類、哺乳類等各種型態的元素，形塑出宛如人類胎兒發育的進化過程，整體呈現出人類胎兒的樣貌。在散發著怪誕氣息，又似乎擁有極佳觸感的輪廓中，表現出讓人想保護與刺激感官的生命力。

這個作品會因為觀賞的方向擁有兩面性。朝天的構圖表現出依賴，而面地的構圖則表現反抗。

原型用軟陶土製作，為了呈現出透明感而改用樹脂，主要以CITADEL COLOUR塗料上色。由於作品除了眼睛之外，沒有明顯的亮點，所以透過彩的塗裝技巧強調肌膚的質感。

初次刊登／月刊Hobby JAPAN 2021年9月號

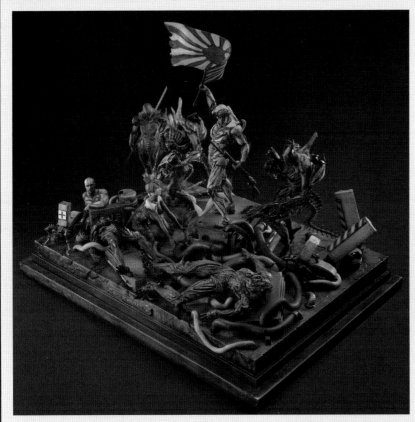

No one wants

製作與撰文／大平裕太

　我想嘗試放入生物、科幻、軍隊、廢墟等自己所有喜好的元素，而製作出這件微縮模型的作品。主題是正義和邪惡為一體兩面，警告人類應該從有經驗者的離場汲取教訓而不該重蹈覆轍，並且希望人類應該沒有如此愚昧。

　作品的構思為舉著旗幟的生物象徵認知偏差、正確價值觀不斷更新的歷史。而仰望旗幟的女性象徵互古不變的人類本質、孕育新生命的存在、試圖從歷史汲取教訓的希望。

　稱之為正義卻是近乎邪惡的存在，姿態醜陋，但是本人和周圍的人卻不自知。倘若有可以觀測出靈魂扭曲的過濾器，或許正義的形象殘酷無比。

　祖父曾和我說過戰爭的經歷，因為網路發展，未來集群眾心理的傳播和視覺化會越來越簡單容易，人們親眼見聞的機會減少，越來越難由自己感受判斷，我只祈求人類有天懂得向歷史汲取教訓，不再重蹈覆轍，並且希望末日之後的那天永遠不要到來。

初次刊登／月刊Hobby JAPAN 2021年10月號

夜綻之花

製作與撰文／蟹蟲修造

　新月暗夜中，有個生物脫去髒汙的外殼，如美麗花朵般綻開翅膀，靜靜地羽化成形。

　這種生物的生態是一團謎，極少人看過牠飛翔在滿月夜空的姿態。由於牠的翅膀在月光的映照下燦爛奪目，而被稱為「夜空之花」。

　但是據說有人目擊的區域會有家畜或有人不知去向，也曾發生過一夜之間全村消失的事件。

　因此牠又被稱為「滿月惡魔」，成為不祥的徵兆，讓人恐慌……

　我想藉由這件作品表現自己的特色，賦予許多想像，製作時添加各種想嘗試的元素，例如偏好的細節處理、使用透明零件的翅膀等。甚至使用食品相關、在海邊撿到的各種材料，所以希望大家欣賞時也看看使用了哪些材料。

初次刊登／月刊Hobby JAPAN 2021年11月號

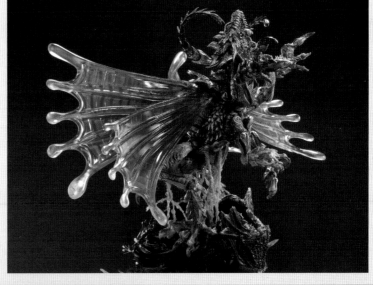

海馬藥行

製作與撰文／岡部智哉

　這是由某種族類經營的藥行，他們因為新陳代謝的關係，外骨骼會像指甲一樣不斷生長，他們會將外骨骼削落下的粉末當成材料，製成漢方藥材。這家店的旁邊還有一家由海茸族經營的藥行，這一帶地區自古就是珍奇藥材行林立的街道。

　工房周圍就是製藥大廠公司櫛比鱗次的醫藥街道——道修町。倘若這樣的街道巷弄、靜謐深處佇立了這些店家，不免讓人想在遠處窺探。

　關於這次作品的製作和刊登，我收到許多建言和協助。我想在此表達感激之情，非常感謝大家。

初次刊登／月刊Hobby JAPAN 2021年12月號

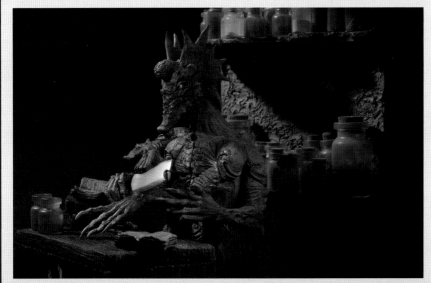

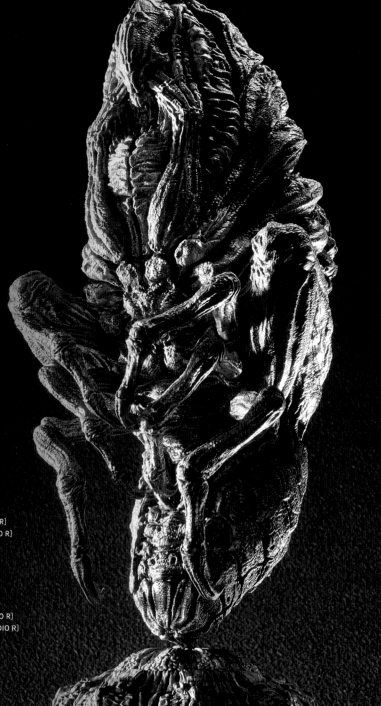

Editor at Large
星野孝太　Kouta HOSHINO

Publisher
松下大介　Daisuke MATSUSHITA

Model works 掲載順
竹谷隆之　Takayuki TAKEYA
山脇隆　Takashi YAMAWAKI
米山啓介　Keisuke YONEYAMA
百武朋　Tomo HYAKUTAKE
磨田圭二郎　Keijirou TOGITA
福田浩史　Hirofumi FUKUDA
伊原源造 (ZO MODELS) Genzo IHARA
福田雅朗　Masaaki FUKUDA
フライトギア•KYO　FLIGHT GEAR KYO
植田明志　Akishi UEDA
RYO
仙田耕一　Kouichi SENDA
おぐら ゆい（ゆっちん）　Yui OGURA
石野平四郎　Heishirou ISHINO
元内義則　Yoshinori MOTOUCHI
山本翔　Syou YAMAMOTO
大平裕太　Yuuta OOHIRA
蟹蟲修造　Syuuzou KANIMUSHI
岡部智哉　Tomoya OKABE

Comics
尋元森一　HIROMOTO-SIN-ichi

Editor
舟戸康哲　Yasunori FUNATO

Special thanks
桂正和　Masakazu KATSURA
寺田克也　Katsuya TERADA
韮澤靖事務所

Designer
小林歩　Ayumu KOBAYASHI

Photographer
本松昭茂 [スタジオR]　Akishige HONMATSU [STUDIO R]
河橋将貴 [スタジオR]　Masataka KAWAHASHI [STUDIO R]
岡本学 [スタジオR]　Gaku OKAMOTO [STUDIO R]

Cover
デザイン
　小林歩　Ayumu KOBAYASHI
撮影
　本松昭茂 [スタジオR]　Akishige HONMATSU [STUDIO R]
　河橋将貴 [スタジオR]　Masataka KAWAHASHI [STUDIO R]
　岡本学 [スタジオR]　Gaku OKAMOTO [STUDIO R]
模型製作
　竹谷隆之　Takayuki TAKEYA
　山脇隆　Takashi YAMAWAKI
　米山啓介　Keisuke YONEYAMA
　百武朋　Tomo HYAKUTAKE
　磨田圭二郎　Keijirou TOGITA
　福田浩史　Hirofumi FUKUDA
　伊原源造 (ZO MODELS)　Genzo IHARA

H.M.S.幻想模型世界
TRIBUTE to YASUSHI NIRASAWA

作　　者	Hobby Japan	
翻　　譯	黃姿頤	
發　　行	陳偉祥	
出　　版	北星圖書事業股份有限公司	
地　　址	234新北市永和區中正路462號B1	
電　　話	886-2-29229000	
傳　　真	886-2-29229041	
網　　址	www.nsbooks.com.tw	
E - MAIL	nsbook@nsbooks.com.tw	
劃撥帳戶	北星文化事業有限公司	
劃撥帳號	50042987	
製版印刷	皇甫彩藝印刷股份有限公司	
出 版 日	2023年03月	
I S B N	978-626-7062-51-7	
定　　價	480元	

如有缺頁或裝訂錯誤，請寄回更換。

國家圖書館出版品預行編目資料

H.M.S.幻想模型世界／Hobby JAPAN作；黃姿頤翻譯.
-- 新北市：北星圖書事業股份有限公司, 2023.03
96面；21.0×29.7公分
譯自：H.M.S.幻想模型世界：TRIBUTE to YASUSHI
　　 NIRASAWA
ISBN 978-626-7062-51-7(平裝)

1.CST：模型　2.CST：工藝美術

999　　　　　　　　　　　　　　　111021790

官方網站　　　臉書粉絲專頁　　　LINE 官方帳號